如何描繪 不同頭身比例的迷你角色

宮月もそこ [著]

U0070657

動作・姿勢篇

序言

本書是『如何描繪不同頭身比例的迷你角色：溫馨可愛2.5／2／3頭身篇』的續集。前一本書將迷你角色分成2.5頭身、2頭身、3頭身這3個種類，解說其不同的繪畫方式，並示範了在不同Q版化的程度下，身體形狀及手腳長度的差異。

然而，我是這麼想的：迷你角色如果只畫站姿就太浪費了！
小巧可愛的角色會活力滿滿的做出不同動作，或是盡全力伸展四肢擺pose⋯⋯可以從這些行為中感受更上一層的俏皮感。

不過因為四肢較短，身體也較小巧，不知道要讓角色擺出什麼姿勢，或是總是畫成同一個姿勢⋯⋯這樣的人也不在少數吧！
因此，本書將迷你角色的身體拆分為4個臉部角度和3個身體動作，並解說如何組合臉部和身體畫出各種不同姿勢。此外，自由在這些組合上畫下四肢後，就可以描繪出無限種姿勢。

再者，不只有透過身體動作才能描繪可愛的姿勢。畫出髮型和衣服的流向並加上小配飾和背景等細節，也很重要。本書也將一一介紹這些描繪重點。
此外，本書也收錄男生迷你角色的畫法。男生迷你角色也非常可愛，一定要挑戰看看喔！

若能幫助各位讀者畫出更可愛的迷你角色，是我最大的榮幸。

宮月もそこ

第1章　畫畫看基本的迷你角色

第2章　畫出有姿勢變化的身體

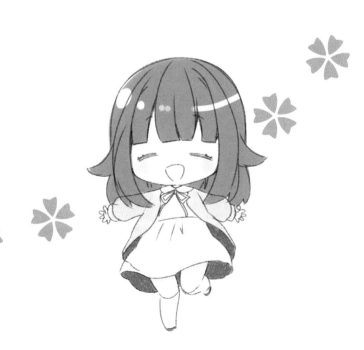

本書的使用方式

· 本書的迷你角色基本上是2.5頭身，但一般頭身Q版化為2頭身和3～4頭身就會變成迷你角色，請用喜歡的頭身練習吧！

· 本書迷你角色的身體重視柔軟有彈性的可愛質感。因此，將以較大的身體結構來描繪女生如西洋梨般的下半身。不過，除了這種身體表現之外，每位繪畫者有不同的喜好，也有人比較喜歡纖細的風格，所以請依照自己喜歡的風格自由調整吧！

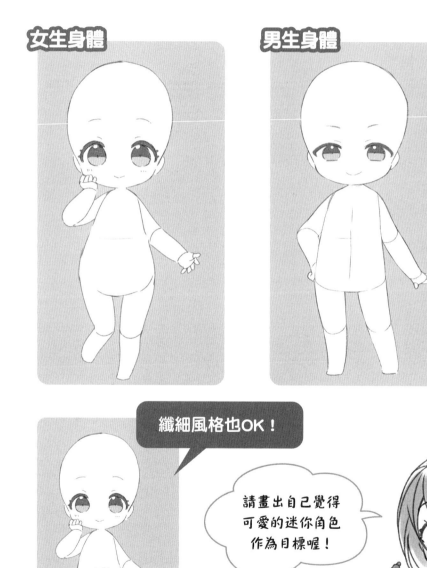

女生身體

男生身體

纖細風格也OK！

請畫出自己覺得可愛的迷你角色作為目標喔！

第1章

畫畫看基本的
迷你角色

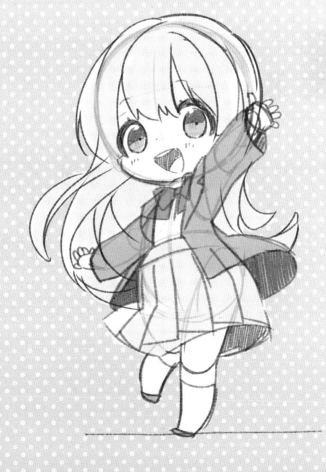

畫畫看做動作的迷你角色

本書是有以下煩惱的讀者解說書：

· **無法為迷你角色畫出可愛的姿勢……。**

· **畫好姿勢後頭身就變形了!?**

· **畫姿勢的時候，手臂和腳的位置要怎麼擺？**

改變角度或改變姿勢時，必須將迷你角色的立體感具象化。

以2.5頭身的女生角色為中心之外，也有收錄男生角色的畫法，內容非常豐富。

一起畫出動作可愛的迷你角色吧！

第1章

解說迷你角色臉部和身體的基本畫法。無法畫出基本姿勢的人，跟著本章的內容做練習吧！

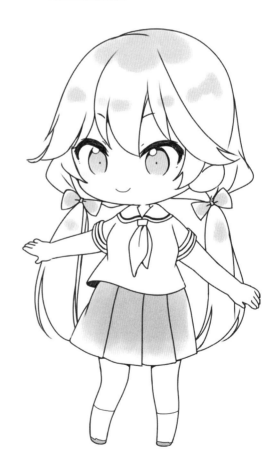

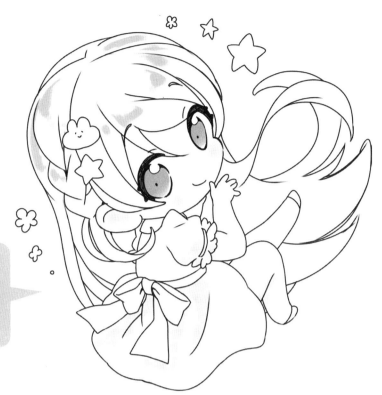

第2章

以仰角或俯角的方式描繪擺出各種不同姿勢的身體。

第3章

介紹頭髮以及衣服的作畫技巧，最後就可以學會如何畫出各種不同姿態的迷你角色。

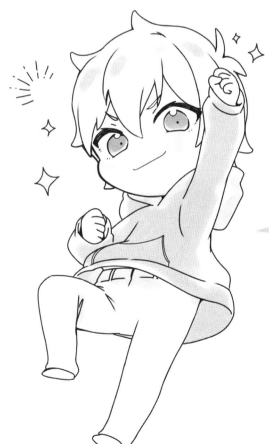

男生角色的範例也有很多喔！注意與女生角色差異，試著畫畫看男生角色吧！

練習畫線

開始畫迷你角色前，首先要練習畫出柔和的線。為了畫出有立體感又圓滾滾的迷你角色，先學會如何畫出漂亮的曲線非常重要。

描繪迷你角色前的畫線練習

握筆方式

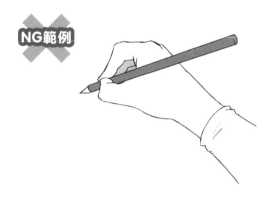

首先是鉛筆（自動鉛筆、數位繪圖板）的握筆方式。寫字時握筆較靠前的話，只能移動手指第二關節前的地方。

此外，如果只是短短握著靠近鉛筆筆尖的地方，雖然能夠畫出短線條，卻不能畫出長線條。

難以繞到小指下方畫線，也是一個缺點。

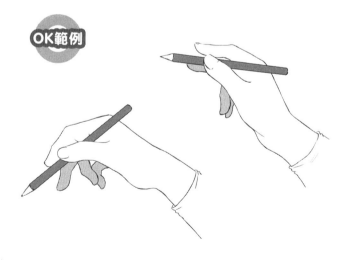

以拿素描鉛筆的感覺握筆，將筆握在距離筆尖較遠的地方。

不要太用力，試試看握筆時輕柔一點。
應該可以從握拳的地方活動手部。

拇指維持放在筆上方的話，筆活動的範圍就會變大。
將筆抵住食指指腹後，就能畫出更穩定的線。

想畫出更長的線時，可以用以手肘帶動筆尖的方式畫畫看。

描繪曲線

依據慣用手和握筆方式的不同，其實會有容易畫的線和不容易畫的線。

下圖彙總畫圓時常用的線。

拿出寫字或畫圖的筆，在上面描摹看看吧！是不是有咻的一下就畫好的線，和稍

稍用力、手腕有點難移動的線呢？

咻一下就畫好的線，就是擅長的線喔！

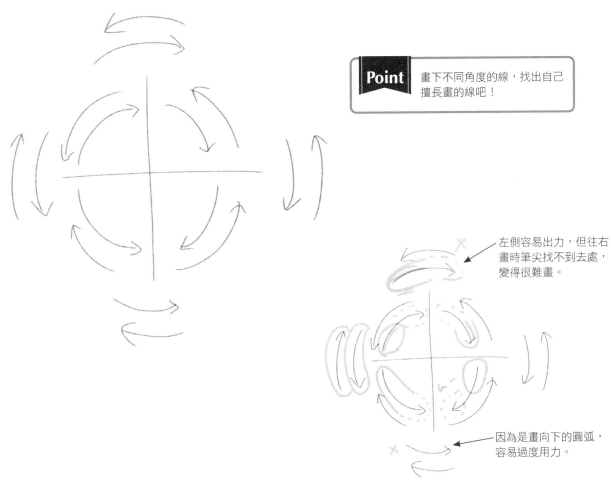

Point 畫下不同角度的線，找出自己擅長畫的線吧！

左側容易出力，但往右畫時筆尖找不到去處，變得很難畫。

因為是畫向下的圓弧，容易過度用力。

Point 在畫不容易畫的線時，只要將紙轉過來就可以啦！

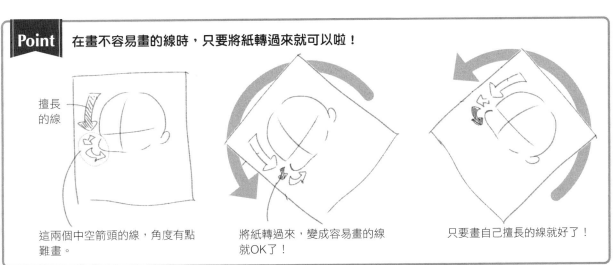

擅長的線

這兩個中空箭頭的線，角度有點難畫。

將紙轉過來，變成容易畫的線就OK了！

只要畫自己擅長的線就好了！

紙本繪圖工具

紙本的繪圖方式也有優點。不管在哪裡都可以作圖，非常方便。
以影印紙、自動鉛筆作為繪圖工具。建議用筆芯柔軟的筆來畫基準線和草稿線。

繪圖工具

・影印紙
500張A4尺寸的紙，像這樣的繪圖工具CP值很高。
推薦給想要大量作畫以張數累積經驗的人。
素描本在擦拭時容易有紙屑，使用筆芯較硬的筆作畫的話，一張紙的單價也很高，不太適合日常繪圖使用。

・速寫本
紙張不會四散，比較容易整理。
隨著冊數不斷增加，一眼就能看出畫了多少量。
也很適合決定主題後做紀錄。例如，決定「一個角色〇分〇秒」的時間後，作為人體速寫使用。
在封面寫上以開始使用的日期來編號也很不錯呢！
一年後畫功一定會進步喔！

・鉛筆・自動鉛筆
鉛筆
4B 軟
B〜HB 硬

自動鉛筆
0.7mm、2B〜：粗而軟
0.5mm、B〜HB：細而硬

速寫或畫線稿時，建議用筆芯較軟的筆。如此一來既可以畫出較隨意的線，也比較容易擦拭，不會使紙張有坑洞。多嘗試幾種筆，找出適合自己的軟硬度吧！

作畫時的訣竅

用鉛筆或自動鉛筆畫插圖時，定稿線畫好後就不能重來了，因此畫好線稿很重要。

正圓

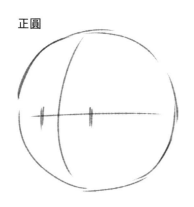

橢圓

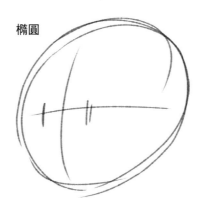

線稿歪掉的話，之後的線全部都會歪掉。畫出一個漂亮的圓對於畫出乾淨的輪廓是必要的。多練習幾次曲線的畫法，讓圓盡量接近正圓吧！

Point 　線畫得不太好時，在畫線稿和草稿時換枝鉛筆吧！

畫定稿線時，以原子筆之類的筆在鉛筆線上描畫後，再以橡皮擦將鉛筆線擦掉。
另外，在上面覆蓋新的紙張也是一種方法，這樣做可以很清楚看見原子筆的線，也很容易就能確認形狀是否歪扭。因為無須使用橡皮擦，不會弄髒紙張也是一大優點。

本書會出現各種不同的姿勢，但身體的形狀只有3種。
繪圖的時候，有看不太懂形狀……的感覺時，試著旋轉角色吧！
就會看出來是哪種學過的形狀喔！
此外，就像前面寫到的，作畫時請將紙張轉到自己擅長的角度。

挺直的身體	後彎的身體	前彎的身體

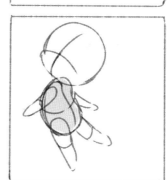

Point 用紙本作畫，畫功進步神速!?

用原子筆等不能輕易擦掉的筆來畫定稿線時，紙本作畫和電子繪圖不同，無法一根一根將線擦掉。
為了畫出正確的線而保有緊張感，這會成為掌握形狀的能力，促進畫功提升。

數位繪圖工具

最近以數位工具畫圖的人也增加了。數位繪圖的優點是儘管剛開始花費較高，一旦買好繪圖工具後，基本上就能一直使用下去。因為數位繪圖工具不是消耗品，不需要一而三再而三重新購買。此外，點一下橡皮擦工具等，就能消除整體畫面，可以縮短繪畫時間。

繪圖工具

・傳統繪圖板／液晶繪圖板

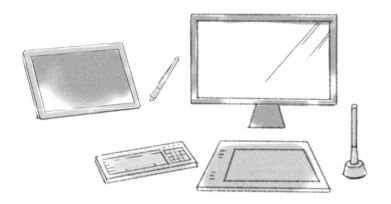

・ipad等的平板裝置

可以與電腦一起使用。傳統繪圖板，是一邊在手邊的繪圖板上移動數位筆，一邊以視線確認電腦螢幕上的動作來作畫。液晶繪圖板，則因為可以在繪圖板上看到和電腦螢幕上相同的畫面，可以用和紙本繪圖一樣的方法作畫。

平板裝置的特性是可以又輕又薄隨身攜帶。使用繪圖應用軟體，可以直接在液晶螢幕上作畫。購買平板裝置花費的錢比桌上型電腦少，第一次畫數位插畫的話，從這裡開始挑戰也是很好的選擇。

數位筆的初始設定

第一次使用數位筆時，要設定筆壓。
與面板連接後，繪者先要確認面板內容。
調整一下螢幕和繪圖板的位置和比例。
不先做好這些準備的話，就會發生本來想畫正圓卻畫成橢圓、變得難以隨心所欲移動數位筆的狀況。

電腦螢幕

繪圖板

習慣繪圖板的訣竅

若是第一次嘗試數位插畫，一開始可能無法依照想法
畫線。
畫了線但畫面上卻消失不見，畫出比想像中更粗的
線……畫出來的應該會與自己腦中的畫面不太一樣。

首先，要確認畫面的左下和右上（或是右
下和左上）是繪圖板上的哪個位置。

藉由左邊的步驟，就能在繪圖板上掌握螢
幕畫面中畫布的大小。
試試看在畫布範圍內移動數位筆來作圖。

數位插畫的缺點

數位插畫可怕之處在於，好不容易畫好的檔案不見了。
休息前、作業告一段落等時刻都要頻繁的存檔。
在碰到意料之外的閃退或災害時沒有儲存，畫了數小時的檔案因此消失無蹤，有過這種經驗的人，意外不少呢！

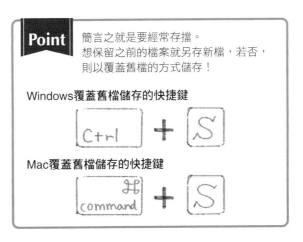

Point　簡言之就是要經常存擋。
想保留之前的檔案就另存新檔，若否，
則以覆蓋舊檔的方式儲存！

Windows覆蓋舊檔儲存的快捷鍵

Ctrl ＋ S

Mac覆蓋舊檔儲存的快捷鍵

⌘ command ＋ S

熟悉數位繪圖工具的使用方式

剛開始可能不習慣數位插圖的作畫方式，但習慣後就非常方便。
先了解各種不同的功能，使用上會更順手，效率也會跟著提升喔！

控制筆壓

數位板內容的設定

數位筆整體的設定。即使不是用軟體作畫，點擊圖示時也能反映在軟體和軟體的工具上。

繪圖軟體的設定

本書使用CLIP STUDIO PAINT作畫。
筆壓感應的調整，會反映在軟體中所有工具上。

各個工具的設定

筆壓較有力度或較輕柔，配合自己的筆壓設定各個工具。

筆刷工具相關事項

數位軟體一開始就會內建許多筆刷工具。每個人覺得順手的繪圖工具不同，試用各式各樣的畫筆，找出適合自己的筆刷工具吧！
作者在為本書作畫時常常使用的筆刷工具請參考右方。

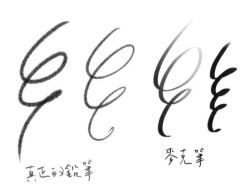

真正的鉛筆

麥克筆

真正的鉛筆

如名字所示，是能夠畫出如真正鉛筆般質感的工具。因為不是重現較硬的筆芯而是較軟的鉛筆，用力的話線條會變粗，重複畫線則顏色會變深。

麥克筆

用力的話顏色會變深。
重複畫線顏色不會變深，可以畫出彷彿融合般的效果。

熟悉快捷功能的使用方式

快捷功能是指利用鍵盤簡單執行動作的功能。有人習慣後，可以一手拿著筆，另一手放在鍵盤上，需要時立刻使用快捷功能。
利用快捷功能可以節省時間，記住常常使用的功能有助於作畫。

儲存（Ctrl + S）	覆蓋舊檔儲存
返回至上一步的操作（Ctrl + Z）	回到前一個動作
取消復原（Ctrl + Y）	過度使用復原時，重新執行先前已執行過的動作
複製（Ctrl + C）& 貼上（Ctrl + V）	複製已經選擇的範圍
剪下（Ctrl + X）	切割已經選擇的範圍
取消選取選取範圍（Ctrl + D）	
移動畫面（Space + 拖曳畫布）	暫時切換到移動畫面的功能
畫布的旋轉 （Shift + Space + 拖曳畫布）	

P	在鋼筆、鉛筆間切換
B	在畫筆、空氣刷、裝飾筆刷間切換
E	橡皮擦
G	在填充、裝飾筆刷間切換
T	文字
W	自動選取
M	選取範圍
Y	線條修正
I	取得顏色
K	移動圖層
R	旋轉

經常使用的功能

靈活運用數位工具特有的功能，可以讓繪圖作業事半功倍。

旋轉

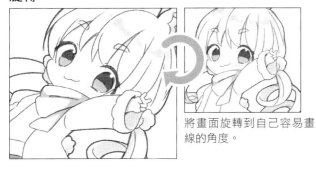

將畫面旋轉到自己容易畫線的角度。

擴大

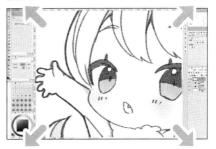

擴大細微的部分後，仔細描繪吧！

反轉

將不習慣的方向或臉部等反轉後再描繪，就能畫得很漂亮了。

善用數位工具的優點來作畫吧！

掌握Q版化的訣竅

女子7頭身和迷你尺寸的比較

在畫迷你角色前,先來看看Q版化
要掌握哪些特徵吧!

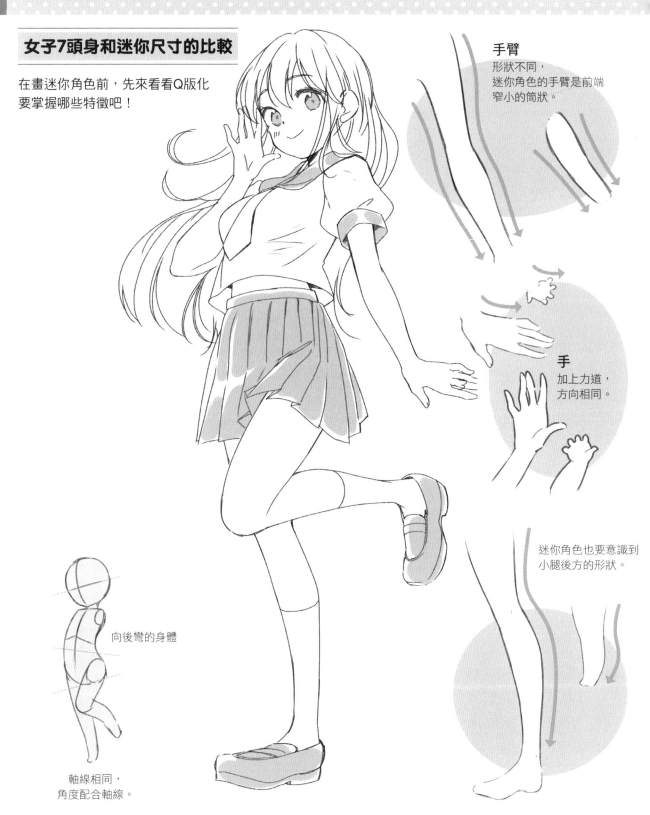

手臂
形狀不同,
迷你角色的手臂是前端
窄小的筒狀。

手
加上力道,
方向相同。

迷你角色也要意識到
小腿後方的形狀。

向後彎的身體

軸線相同,
角度配合軸線。

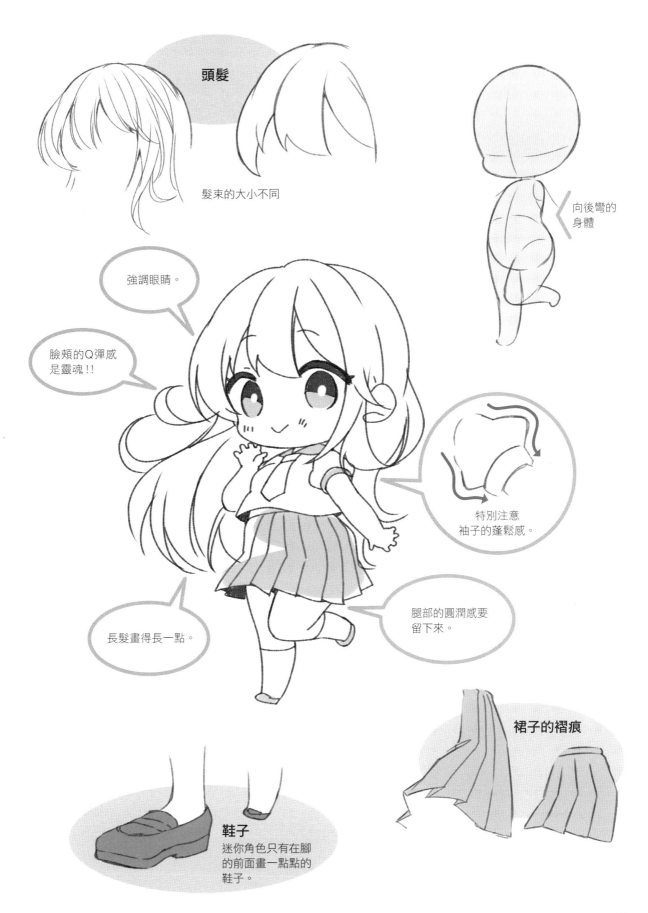

頭髮

髮束的大小不同

向後彎的
身體

強調眼睛。

臉頰的Q彈感
是靈魂！！

特別注意
袖子的蓬鬆感。

長髮畫得長一點。

腿部的圓潤感要
留下來。

裙子的褶痕

鞋子
迷你角色只有在腳
的前面畫一點點的
鞋子。

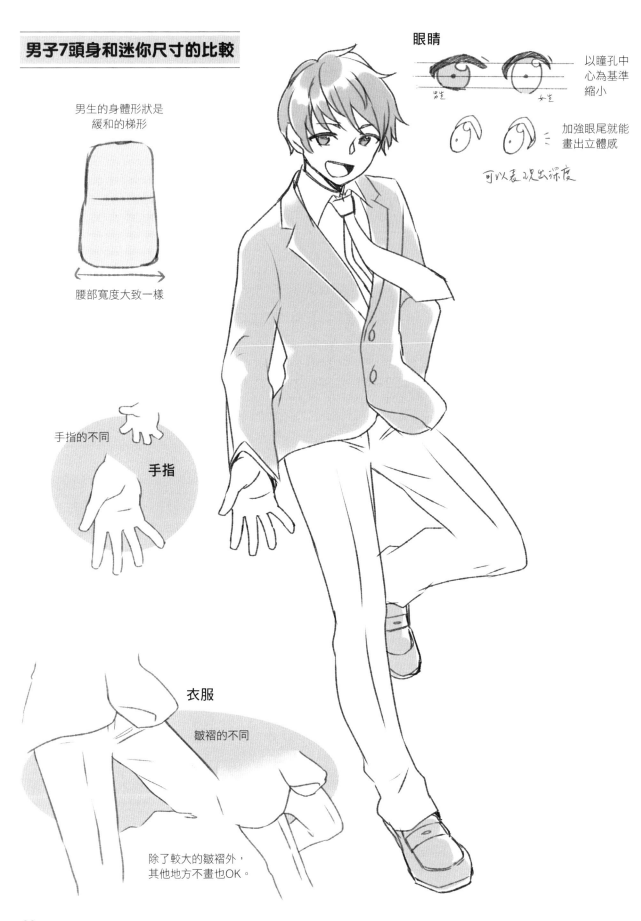

男子7頭身和迷你尺寸的比較

眼睛

男生的身體形狀是
緩和的梯形

以瞳孔中
心為基準
縮小

腰部寬度大致一樣

加強眼尾就能
畫出立體感

可以表現出深度

手指的不同

手指

衣服

皺褶的不同

除了較大的皺褶外,
其他地方不畫也OK。

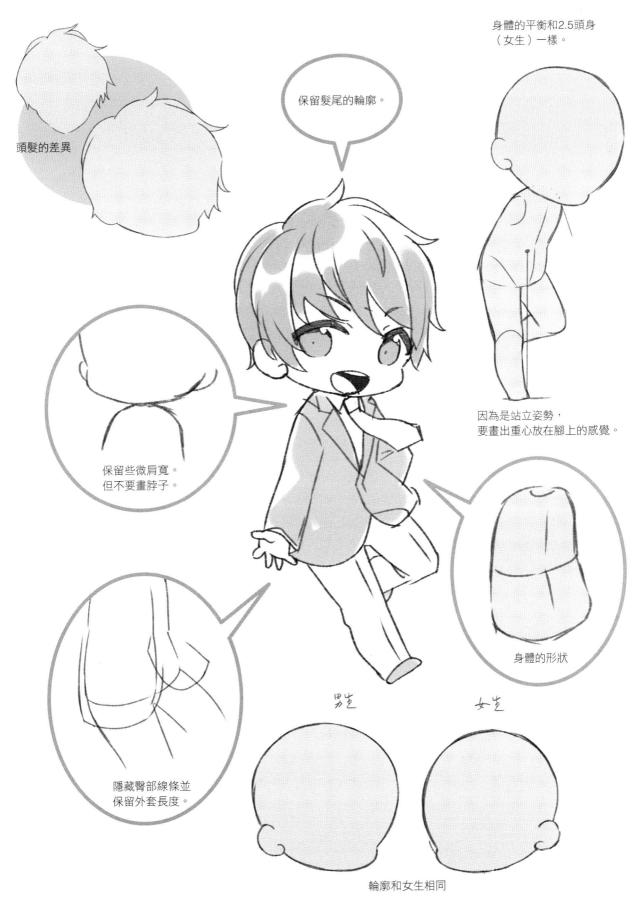

頭髮的差異

保留髮尾的輪廓。

身體的平衡和2.5頭身
（女生）一樣。

因為是站立姿勢，
要畫出重心放在腳上的感覺。

保留些微肩寬。
但不要畫脖子。

身體的形狀

隱藏臀部線條並
保留外套長度。

男生

女生

輪廓和女生相同

21

迷你角色的立體感很重要

要畫出可愛的迷你角色，對立體感的意識很重要。細看人形的話，會注意到頭後方比想像中更大，頭部也很圓潤。這種圓滾滾的感覺就是迷你角色的可愛之處。

2.5頭身臉部和身體的平衡

迷你角色由絕妙的平衡所組成。

正面

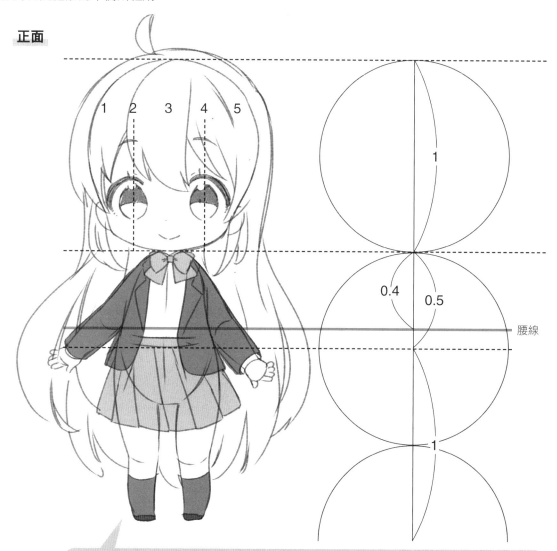

一般頭身是6～8頭身的話，迷你角色大概是2～4頭身左右。
本書是以2.5公分的平衡感描繪迷你角色。
另外，為了盡量塑造立體感，一定程度的圓潤感和圓滾滾的身體是很重要的。

頭和身體的位置、臉和身體大小的平衡等，對男女角色都是一樣的。
描繪女生角色要意識到大腿和膝蓋下的區分。

半側面

側面

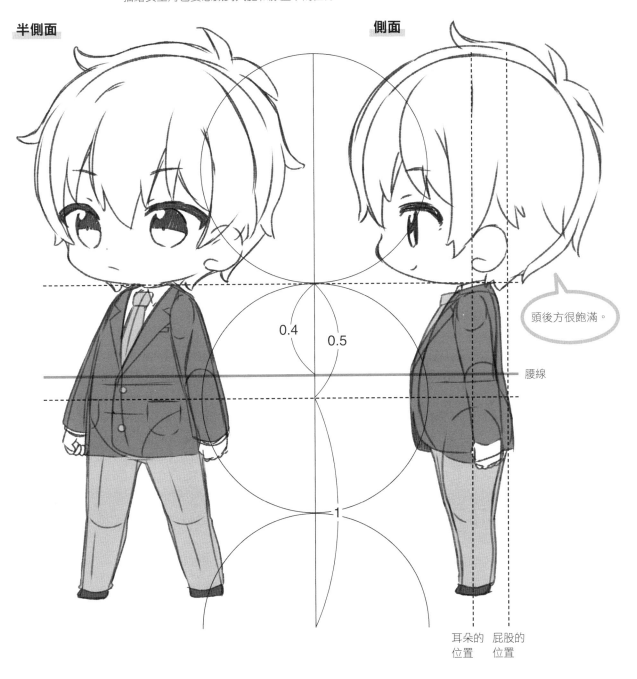

0.4

0.5

頭後方很飽滿。

腰線

1

耳朵的　屁股的
位置　　位置

臉部的平衡

看完臉部和身體的平衡後，接下來要單獨挑出臉部來看看。
完成後的迷你角色臉部會被頭髮等蓋住，細看的話，就會發現眼睛和嘴巴等部
位非常集中於臉部下方。

正面

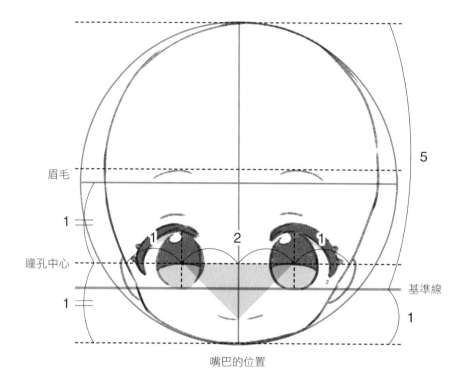

眉毛

1

瞳孔中心

1

基準線

5

1

嘴巴的位置

側面

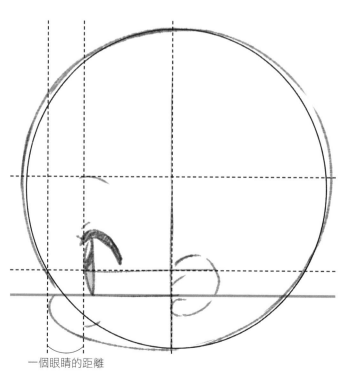

一個眼睛的距離

半側臉

畫正臉和側臉時，畫好線稿的圓之後，拉出垂直線作為各部位作畫的基準，但畫半側臉時，畫好線稿的圓之後，要畫出像沙灘球上的線，以畫弧的感覺拉出直向和橫向的線條。

在畫半側臉時，瞳孔位置等的平衡也沒有改變。

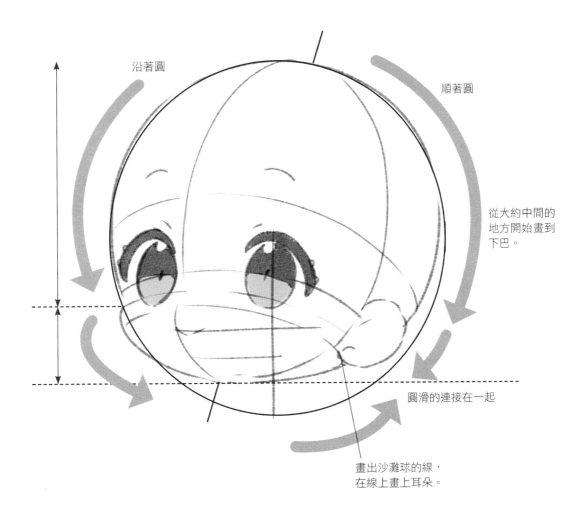

沿著圓

順著圓

從大約中間的地方開始畫到下巴。

圓滑的連接在一起

畫出沙灘球的線，在線上畫上耳朵。

意識到立體感後會變得如此不同

比較一下有立體感的迷你角色和沒有立體感的迷你角色差異。
左邊的圖片是不是有一種用紙做成的單薄感呢？

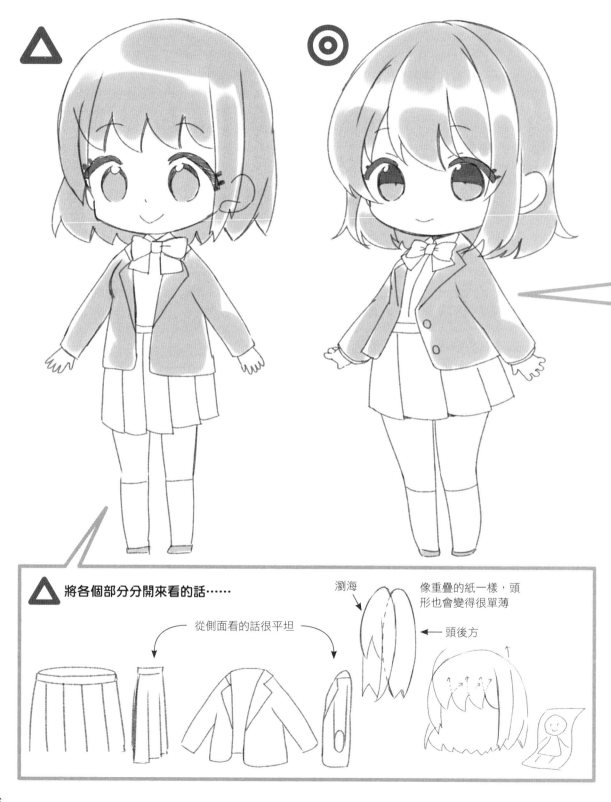

將各個部分分開來看的話……

從側面看的話很平坦

瀏海

像重疊的紙一樣，頭形也會變得很單薄

頭後方

◎ 將各個部分分開來看的話……

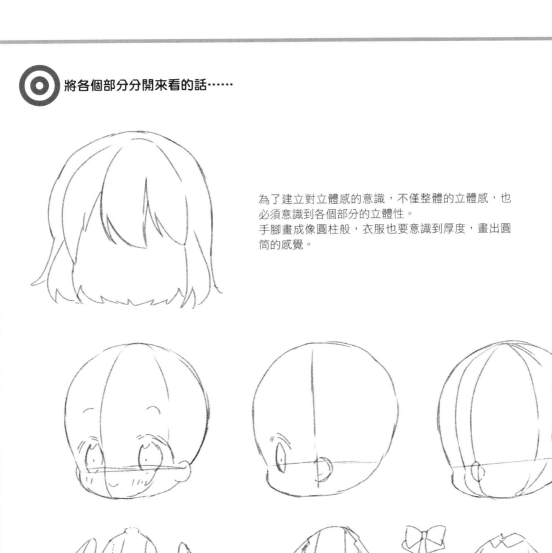

為了建立對立體感的意識，不僅整體的立體感，也必須意識到各個部分的立體性。
手腳畫成像圓柱般，衣服也要意識到厚度，畫出圓筒的感覺。

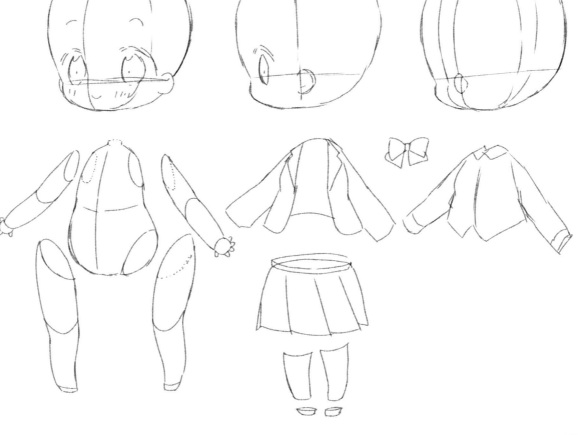

描繪迷你角色的臉

有關臉部角度，學會畫正臉、半側臉、側臉、從後方看的半側臉的話，就能畫出多種不同角度。
其中，最常畫的應該是半側臉，所以先以畫好半側臉為目標，開始練習吧！

半側臉的畫法（女生）

臉的輪廓從①到⑤，分成5個部分
來思考。

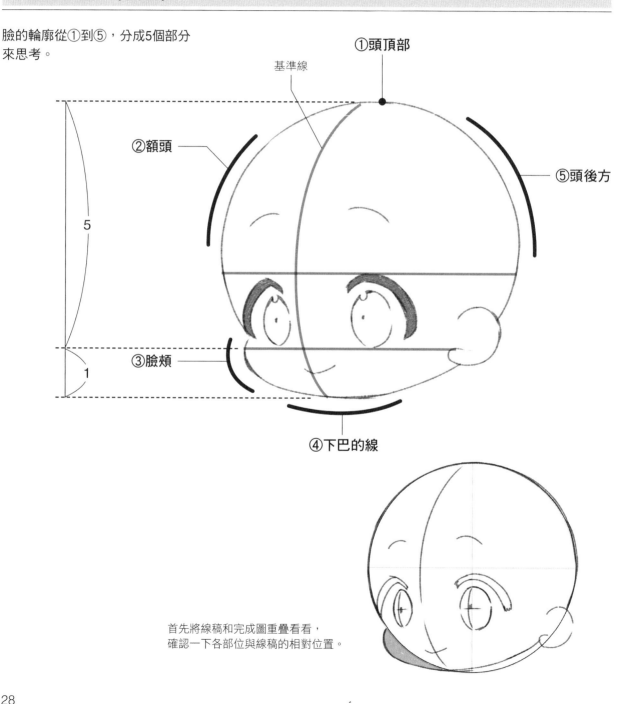

①頭頂部

基準線

②額頭

⑤頭後方

③臉頰

④下巴的線

首先將線稿和完成圖重疊看看，
確認一下各部位與線稿的相對位置。

28

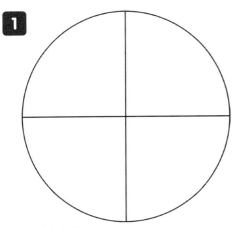

1

以正圓來畫線稿。
畫出縱橫交錯的直線吧！

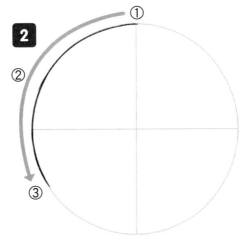

2

在淺淺的線稿上繼續作畫。
從①通過②到③，沿著線稿的圓形畫線。

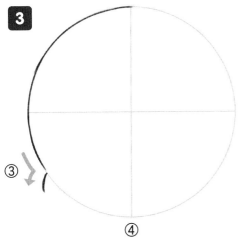

3

接下來要畫臉頰的線。從③畫到④的時候，以和轉
彎前相同的角度畫線，將線畫向臉頰的頂點。

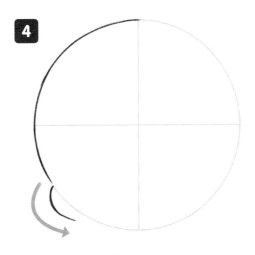

4

注意臉頰是柔和的曲線。
以彷彿從圓形線稿擠出來的感覺作畫。

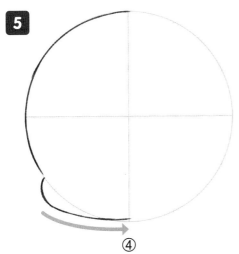

5

往④的方向畫。
不要把下巴畫太尖，畫出來的曲線要平緩的和圓形
線稿相接。

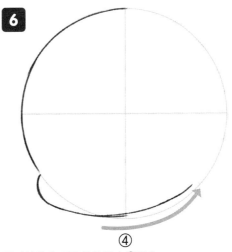

6

圓形線稿和下巴的位置在④相交。
超過④之後，將曲線畫向比圓形線稿更內側一點的
地方。

7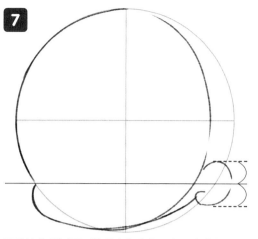

耳朵的位置以圓形線稿上為中心，上下畫出相同的寬度。畫一條通過側邊中心點的直線，與圓弧相交的地方開始畫耳朵。

8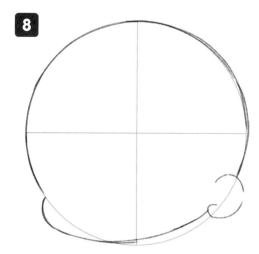

頭後方沿著圓形線稿畫出曲線後就OK了。

9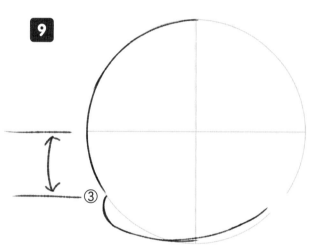

掌握眼睛的位置。
眼睛的高度畫在圓形線稿的橫線和③的位置之間。

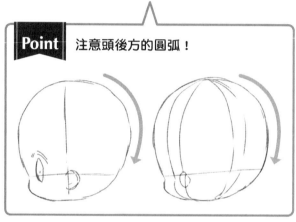

Point 注意頭後方的圓弧！

10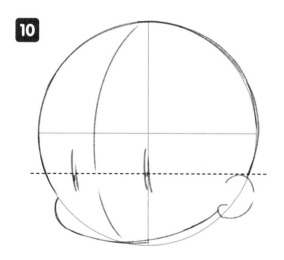

畫好黑眼球的中心。
描繪不同年齡的差異時，都要以瞳孔的基準為中心。

11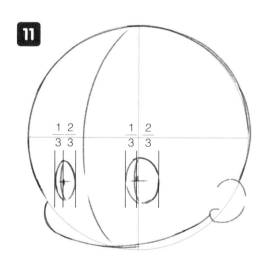

瞳孔並非直線，注意要畫出像杏仁般的球體。
瞳孔的頂點調整在1/3的位置。

12

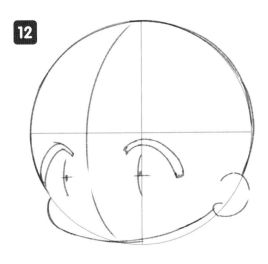

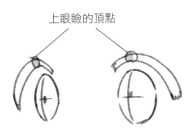

上眼瞼的頂點

以一般臉部的眼睛形狀來說，上眼瞼的頂點在眼頭側。
眼尾上揚的話，眼尾的位置要畫得比較高。
眼尾下垂的話，上眼瞼的位置不變，但眼尾要畫得更低。

13

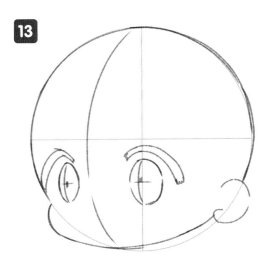

畫好眼睛了。
可以自由加上眼睛中的光芒等效果。

14

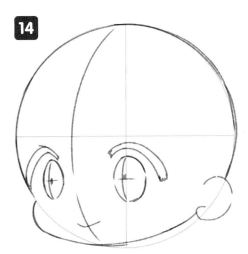

畫嘴部時要橫跨臉部正中線，
注意不要畫得太大。

15

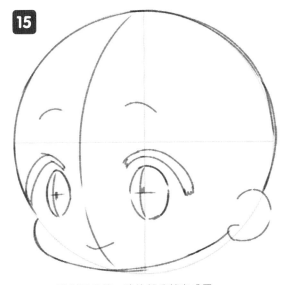

畫好眉毛後，臉的部分就完成了。

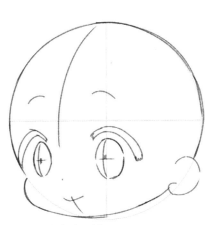

鼻子沒畫也沒關係。
想要畫鼻子的話，圓點似的輕輕點一下
就可以了。
鼻子的位置要放在基準線上。

16

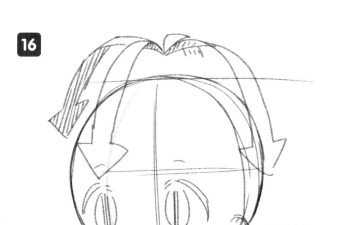

接著畫頭髮。頭髮的線，決定好髮旋並以360度的方向往下延伸的感覺來畫頭髮的線。

頭髮也是畫出放在圓臉上的感覺，就會產生立體感。

Point 將頭髮的各部分分開，以三個部分來考量

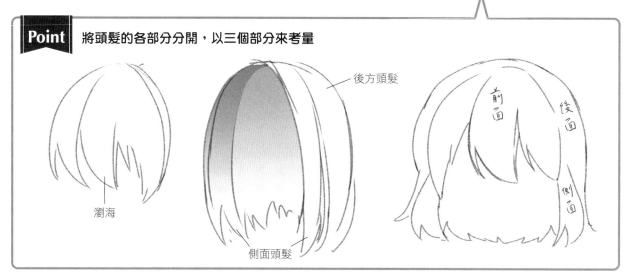

瀏海

後方頭髮

側面頭髮

前面　後面　側面

17

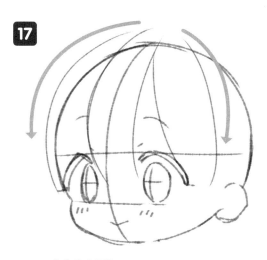

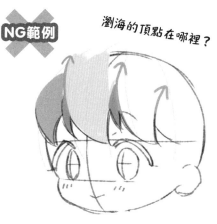

首先畫出瀏海。
從髮旋的位置開始決定頭髮走向後再畫線。

NG範例

瀏海的頂點在哪裡？

走向沒有決定好的話，無法展現立體感。

18

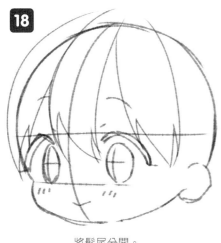

將髮尾分開。

19

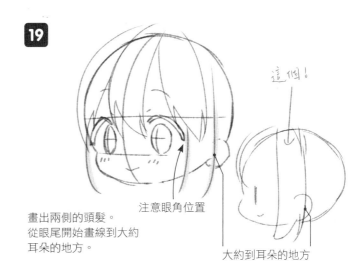

畫出兩側的頭髮。
從眼尾開始畫線到大約
耳朵的地方。

注意眼角位置

這個！

大約到耳朵的地方

20

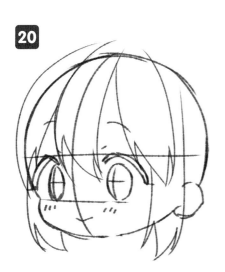

和瀏海一樣，將髮尾分開。

21

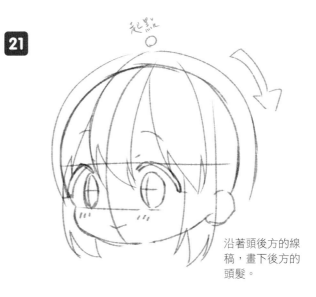

沿著頭後方的線
稿，畫下後方的
頭髮。

22

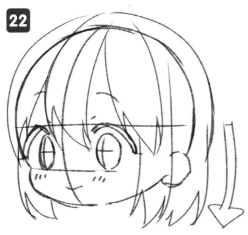

將線畫到後方頭髮髮尾處，把髮尾分開的感覺
畫出來後，就完成了。

完成！

半側臉的畫法（男生）

畫男生的時候，輪廓畫得和女生一樣就可以了，但為了畫出英姿煥發的神情，眼睛的形狀和各部位的位置等要加以調整。因為頭髮較短，所以要仔細把輪廓畫好，讓頭部保持圓潤的感覺。

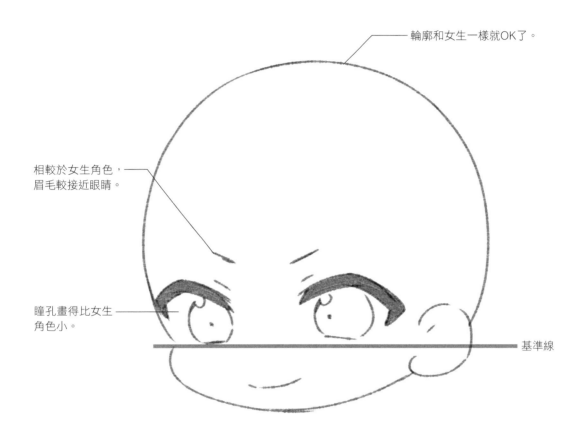

輪廓和女生一樣就OK了。

相較於女生角色，眉毛較接近眼睛。

瞳孔畫得比女生角色小。

基準線

看看和女生角色的不同之處

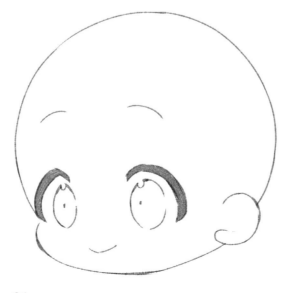

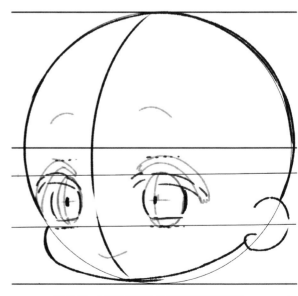

重疊後，就很容易了解眼睛形狀的差異。

34

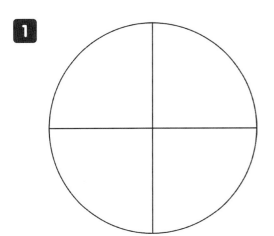

和女生角色一樣，先畫出正圓的線稿。

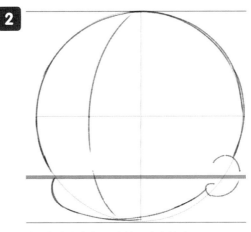

以和女生角色相同的技巧來畫輪廓。

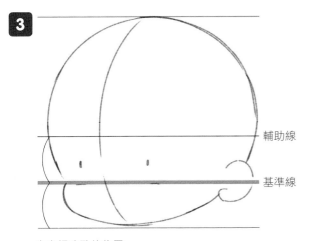

輔助線

基準線

先畫好瞳孔的位置。
在基準線2倍高的位置畫下輔助線，女生的瞳孔要畫在這中間。

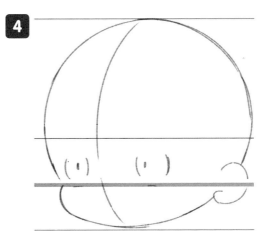

在比基準線高一點的地方畫出瞳孔。畫出接近圓的形狀，而不是杏仁的形狀，能展現出男生特有的感覺。

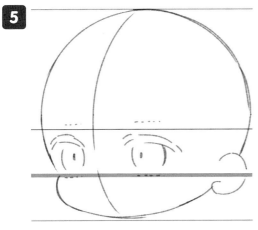

將上眼瞼畫在輔助線之間。要畫在比女生低的位置。

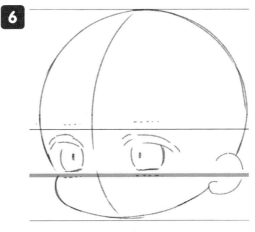

在基準線上描繪下眼瞼。

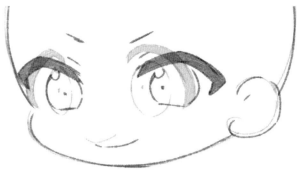

注意眼睛形狀的差異
女生……直立的長方形
男生……橫向的長方形

7

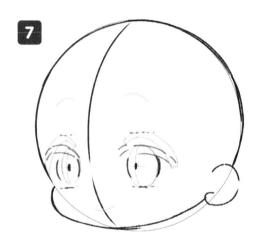

如果不知道男生角色臉部器官的位置要怎麼畫，和女子角色重疊後，差異就顯而易見了！

8

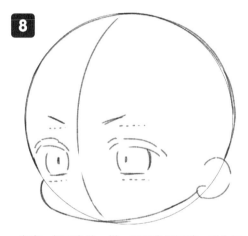

和畫一般頭身時一樣，眉毛靠近眼睛。男生氣質會大幅增加。

9

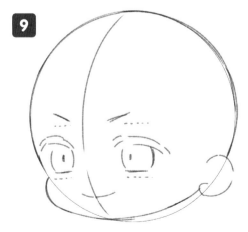

嘴巴要畫得比女生角色大。

10

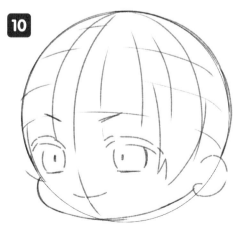

畫瀏海時和女生角色時的思考方式相同。畫好瀏海的線稿，將頭部畫得圓潤。

11

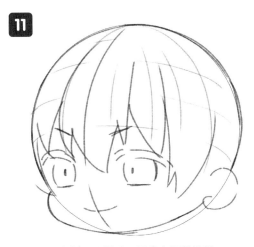

有側面頭髮時，要畫在耳朵及眼尾之間。

12

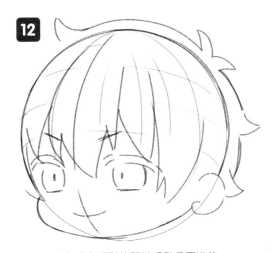

畫後方頭髮的關鍵重點是要沿著頭部後側畫。
留下頭部後側圓潤的感覺吧！

13

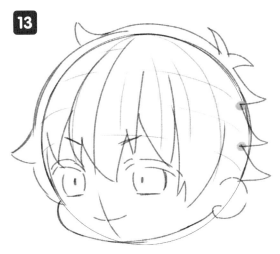

注意不要讓頭部後方凹陷！

14

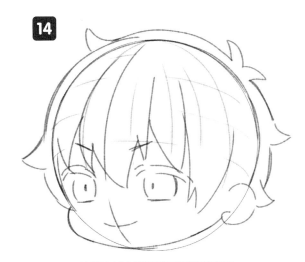

接續上述步驟描繪頭髮將輪廓線蓋住，就完成了。

完成！

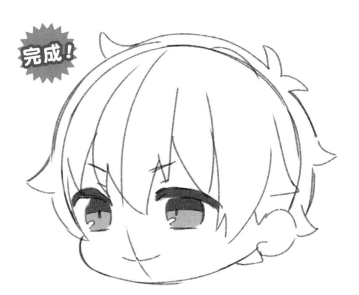

想要展現英姿煥發的感覺，稍稍減少臉頰的圓潤感，就有種俐落的感覺。

側臉的畫法

也許和正臉與半側臉相比，畫側臉的機會較少，但為了感受立體感，是非常建議挑戰一下的角度。好好為頭部後方留下大面積吧！

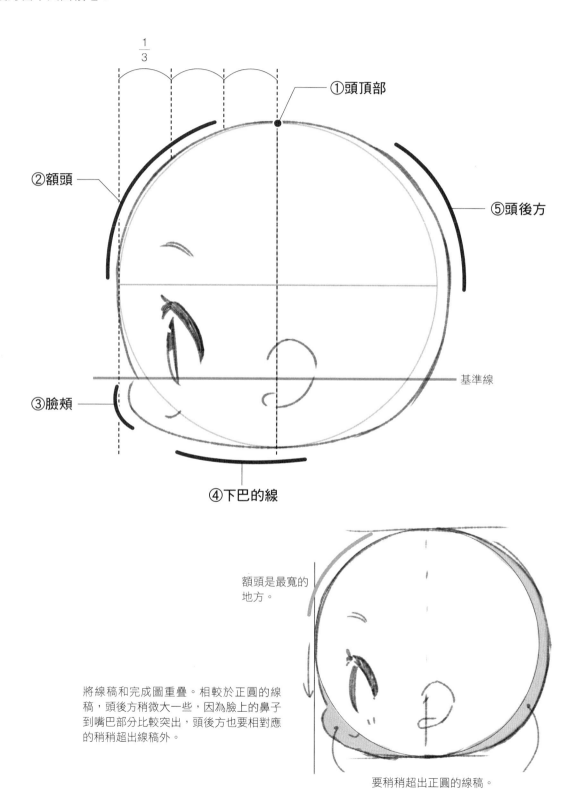

$\frac{1}{3}$

①頭頂部

②額頭

⑤頭後方

基準線

③臉頰

④下巴的線

額頭是最寬的地方。

將線稿和完成圖重疊。相較於正圓的線稿，頭後方稍微大一些，因為臉上的鼻子到嘴巴部分比較突出，頭後方也要相對應的稍稍超出線稿外。

要稍稍超出正圓的線稿。

側臉的畫法

和半側臉一樣,先畫出正圓的線稿。

拉出基準線。分成6等分後,從5:1的地方畫線。

臉頰膨脹的地方到下巴不是畫一條橫向的線,而是要盡量畫出圓滑的線。

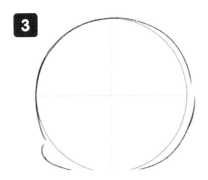

以正圓的線稿為準,前面的部分要沿著線稿畫,頭後方則要畫出稍微超出線稿的形狀。

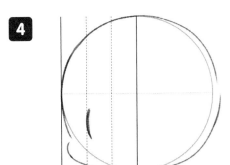

瞳孔的位置要畫在將正圓剖半後再分成三等分的位置。高度則是要畫在差不多與鼻子到下巴間相同的高度。

眼睛的形狀要留意是圓弧的。

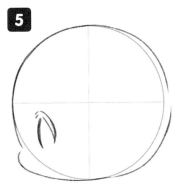

畫出上眼瞼,省略下眼瞼。

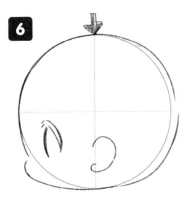

從臉部一半的位置開始畫耳朵。

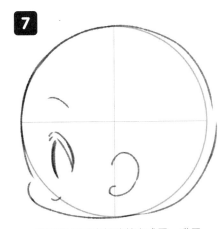

嘴巴和眉毛畫好後就完成了。嘴巴不要畫得太前面。

8

瀏海也是
圓弧！

頭後方也是
圓弧！

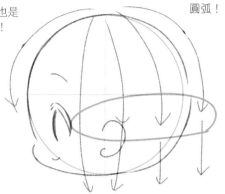

從側面看時頭髮的區域

看起來的>感覺
相同！

與半側面相較下，側面的頭髮可以看得很清楚，
頭後方的形狀也很明顯。

以橫向的線稿為中心，向左右畫出弧狀般的曲
線。這是頭髮的草稿線。

9

起點

①

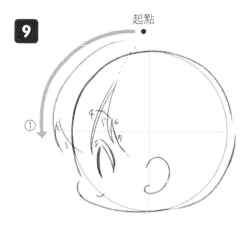

描繪瀏海。
側面有頭髮垂下的角色，要把眼尾想成是
瀏海的終點。

10

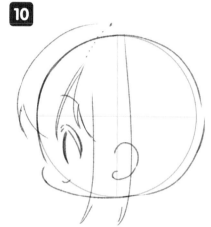

畫出側面頭髮的兩邊範圍，決定
髮流方向。

11

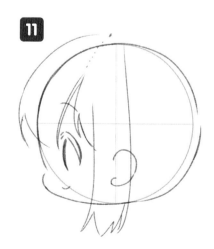

將側面頭髮的髮尾分開，細
分每撮頭髮。

12

①
②
③

NG範例

①

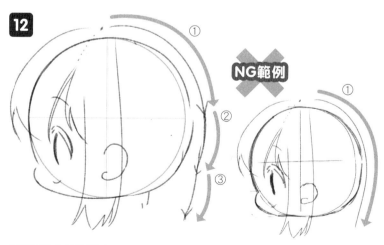

描繪頭後方的頭髮時，不要一口氣將線條畫到底，分成三段描繪的話，就
會變成圓滑的線。線條一口氣畫到底的話，在畫不好畫的角度時，頭後方
會凹陷下去。

13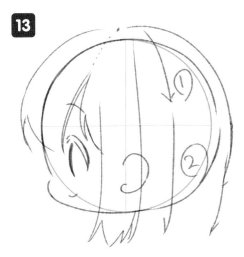

依照頭後方的線條，畫下後方的頭髮。
要留意不要畫成直線，而是畫成曲線。

14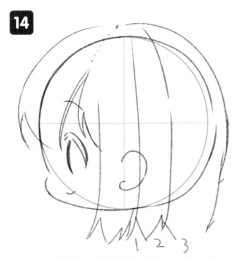

後方的頭髮也要將髮尾分開，做出一撮
一撮頭髮的效果。不要讓每撮頭髮的髮
量都一樣，較粗的髮束旁邊畫出較細的
髮束，做出變化。

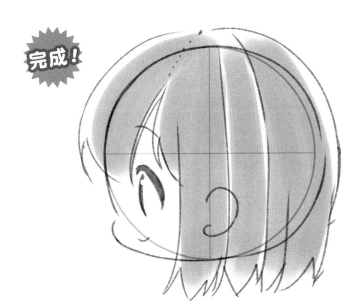

完成！

描繪剩下的頭髮後就完成了，要注意迷你角色的頭髮
髮束不要畫得太細。

正臉的畫法

正臉的單元來挑戰看看男生的畫法吧！掌握和女生角色的差異後，兩種角色都能應付自如。
很難把左右兩邊畫對稱的人，先畫好圓形線稿和輔助線後，再進入正題。

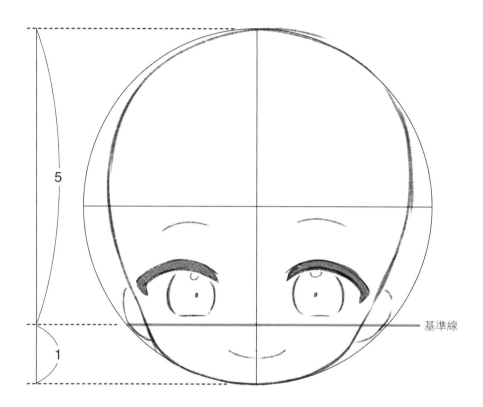

5

1

基準線

與女生角色重疊比較

最不同的地方就是眼睛大小。女生的眼睛縱向較長，男生則是橫向較長。
此外，男生眉毛的位置也比女生更接近眼睛。
輪廓的形狀上男女的畫法沒有差異。

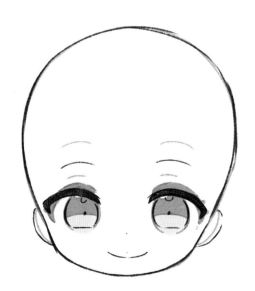

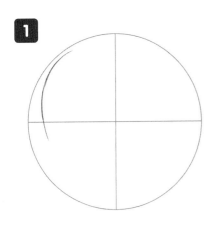

1

畫下輪廓。畫好圓形線稿後，在圓形線稿上畫下額頭～頭的線。

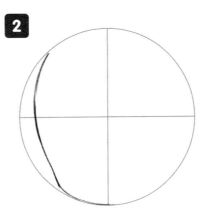

2

下巴的線條也要畫在圓形線稿上。

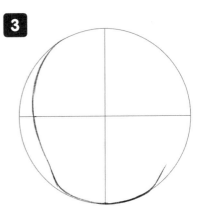

3

因為是正臉，要盡量將左右兩邊畫對稱。

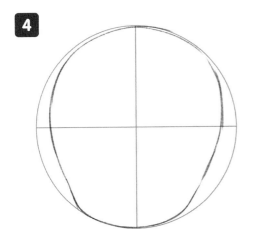

4

最後從頭的頂部開始畫線，並連接前一條線。

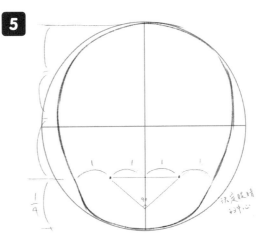

5

決定眼睛的中心

畫下瞳孔的中心。畫好將橫向4等分的線後，再將縱向4等分，瞳孔要畫在左右對稱的位置上。

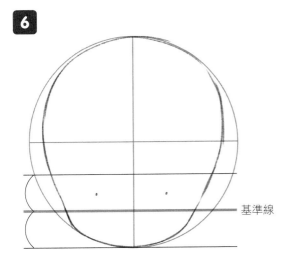

6

基準線

決定眼睛寬度。
如同畫半側臉時，要畫上基準線和輔助線。

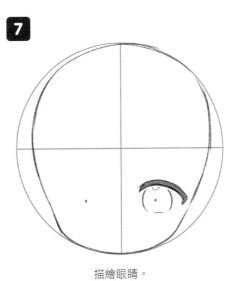

7

描繪眼睛。

⚠️ 上下太長

⚠️ 太圓

◎ 接近圓形,但像魚板一樣上方較窄。

下面切掉較多的圖形。

8

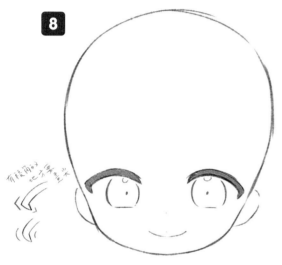

描繪鼻子和嘴巴。鼻子畫在中央線上,沒畫鼻子也沒關係。嘴巴要畫得左右對稱。要畫得比女生更仔細。

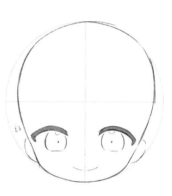

以廣角的高度來看。

9

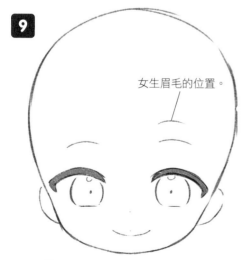

女生眉毛的位置。

描繪眉毛。
距離眼睛近一點,能展現出力量感。

10

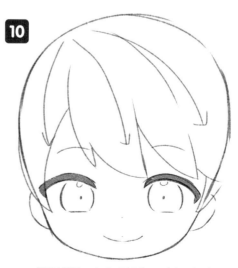

描繪頭髮。留意頭部的圓弧感,做出瀏海的髮流。

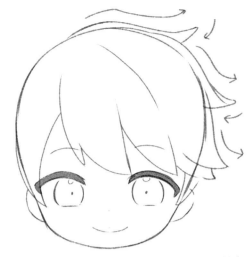 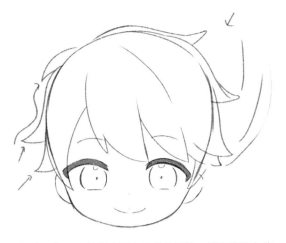

頭髮要比輪廓線大一圈，並沿著頭的形狀來描繪。做出豎立的感覺時，不要把髮尾畫得太尖銳喔！

如果不能一次就畫出不太尖銳的感覺，就先將豎立的髮尾畫得尖尖的，再將尖端的地方鈍化。將頭髮下垂的線和上翹的線分開畫，就能畫出較好看的線條。

12

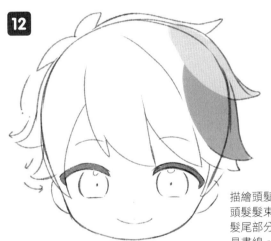 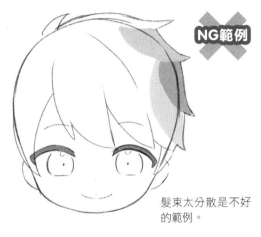

NG範例

描繪頭髮時，要留意到頭髮髮束的感覺。注意髮尾部分的話，比較容易畫線。

髮束太分散是不好的範例。

完成！

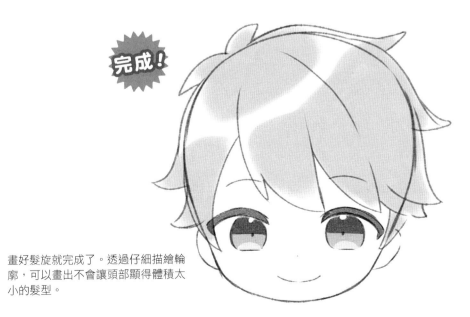

畫好髮旋就完成了。透過仔細描繪輪廓，可以畫出不會讓頭部顯得體積太小的髮型。

斜後方視角半側臉的畫法

不僅是正臉、半側臉、側臉，若能再學會畫斜後方視角半側臉的話，角色姿勢
就會更加多元。雖說是斜後方視角，也是看得到眼睛的角度。
輪廓幾乎和側臉相同，眼睛和耳朵的形狀是關鍵。

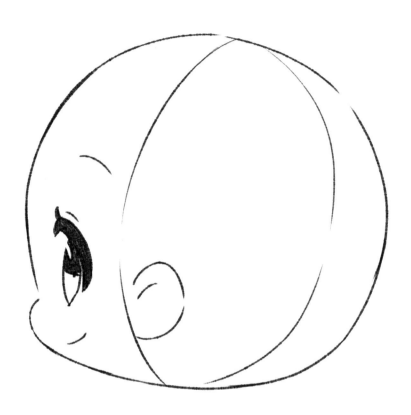

和側臉重疊比較

輪廓幾乎相同。
眼睛的位置也幾乎一樣，因為視線是往
前面的方向，可以將眼睛畫得比較大。
相較於側臉，眼睛和耳朵間的距離較
近。

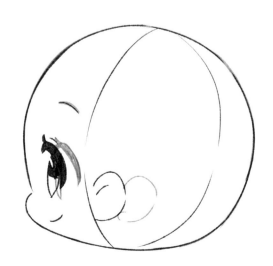

1

往後看的狀態下，線稿的正圓要有稍稍傾斜的感覺。

2

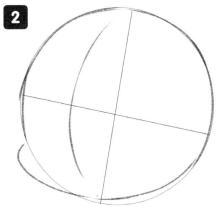

和半側臉一樣畫出輪廓。畫側臉的時候，輪廓要畫在圓形線稿的外側，但畫斜後方視角時，輪廓可以畫在圓形線稿上。

3

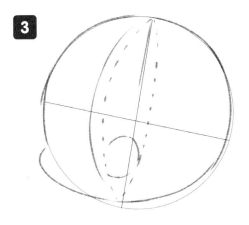

耳朵要比畫側臉時更靠近眼睛，高度則要取得和畫半側臉時一樣的平衡。

Point 通常從斜後方視角應該看得到耳朵的後面，但在畫Q版化迷你角色時，要把耳朵視為側臉的延長，以側面所見的方向來畫耳朵。

實際

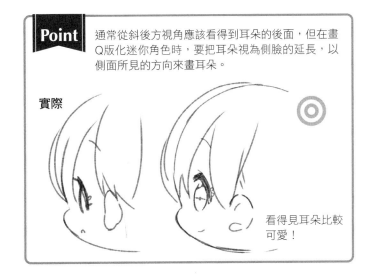

看得見耳朵比較可愛！

4

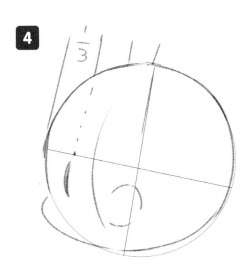

將頭的前半部分再分成3等分，瞳孔的位置請放在最左邊的位置上。

眼睛的形狀

與側臉的不同

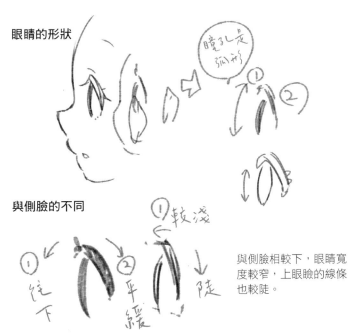

與側臉相較下，眼睛寬度較窄，上眼瞼的線條也較陡。

47

5

上眼瞼要從頭下半部的位置開始畫。

6

畫出與側臉瞳孔相近的形狀,以展現出「看著對面」的標誌性特徵。

有關視線的畫法

在斜後方視角的構圖下,視線是直面前方的狀態。

上眼瞼相同。
以虛線先確定瞳孔的線和下眼瞼的線。

瞳孔的線 ———

下眼瞼的線 ———

比起直面前方的瞳孔,線要畫在靠裡面的地方。

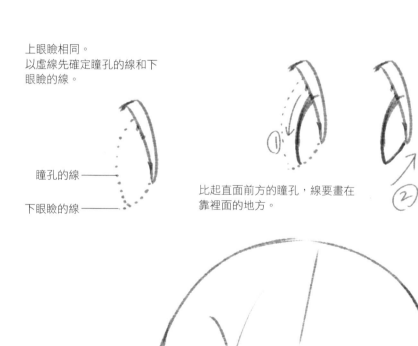

透過預留瞳孔的面積,展現出好像往這邊看的效果。

7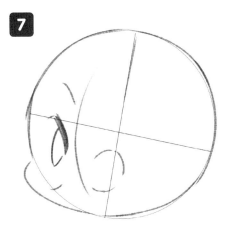

畫出眉毛和嘴巴，補足五官。
嘴巴的位置在正圓的線稿上，和畫側臉時相同。

8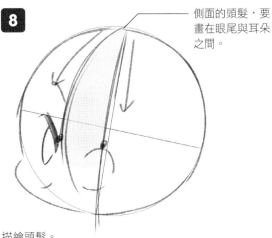

側面的頭髮，要畫在眼尾與耳朵之間。

描繪頭髮。
以斜後方視角構圖的髮型，要注意瀏海與側面頭髮的位置。

9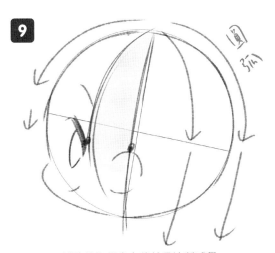

輔助線全部畫上後就是這種感覺。

10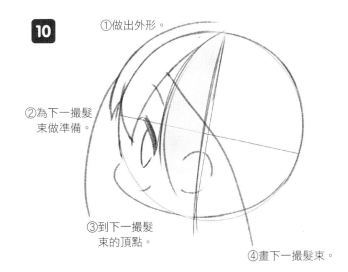

①做出外形。

②為下一撮髮束做準備。

③到下一撮髮束的頂點。

④畫下一撮髮束。

完成！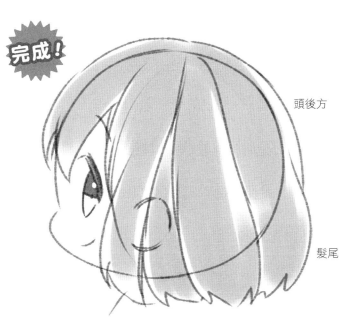

頭後方

頭後方和髮尾的線都要分開畫，然後就完成了。

髮尾

Point 在斜後方視角上，髮量會看起來特別多，在畫頭髮時要仔細將圓弧的感覺畫出來喔！

掌握眼睛的動作

眼睛占據迷你角色臉部很大的面積。正因為眼睛很大，眼睛形狀等的描繪可以好好傳達角色表情。
來看看透過眼睛的動作，能讓形狀展現出什麼樣的變化。

眼睛炯炯有神的狀態

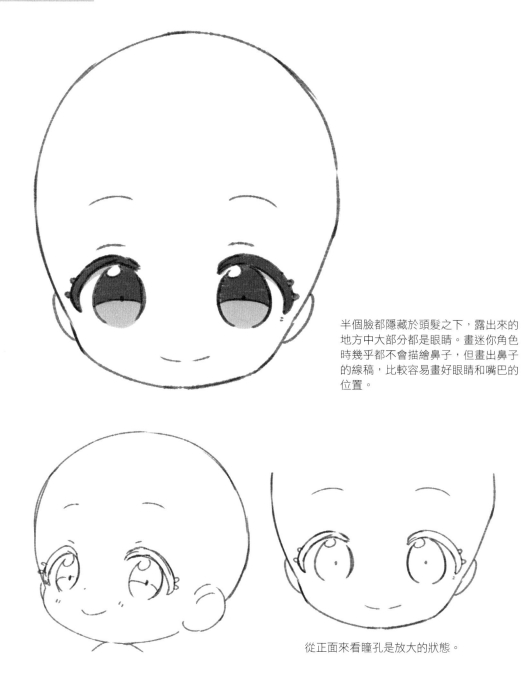

半個臉都隱藏於頭髮之下，露出來的地方中大部分都是眼睛。畫迷你角色時幾乎都不會描繪鼻子，但畫出鼻子的線稿，比較容易畫好眼睛和嘴巴的位置。

從正面來看瞳孔是放大的狀態。

眼睛的動作與形狀

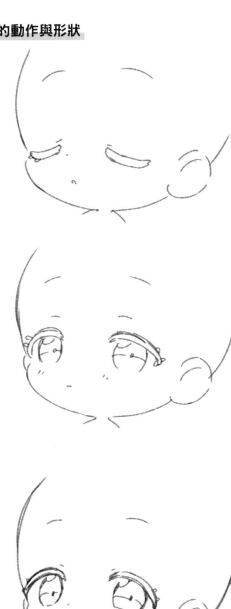

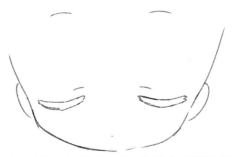

閉上眼睛後，上眼瞼像捲門一樣放下，蓋到下眼瞼的地方為止。

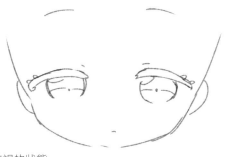

俯視的狀態。
因為眼光稍微向下看，黑眼球的中心也往下。

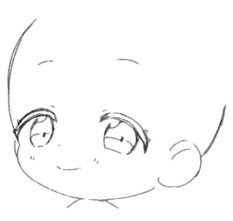

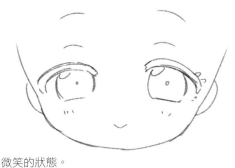

微笑的狀態。
因為上眼瞼往下的同時，下眼瞼也往上推，所以黑眼球的中心不會改變，但上眼瞼是半閉的狀態，掌管表情的肌肉推著臉頰往上，因此下眼瞼會往上。

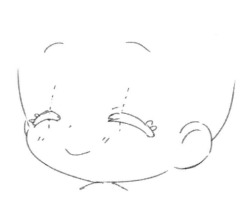

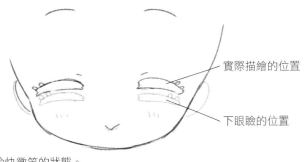

實際描繪的位置

下眼瞼的位置

愉快微笑的狀態。
因為在嘴角向上、臉頰也往上的狀態下，下眼瞼被往上推，繪畫時黑眼球中心的部分是合上的。

練習畫全身的迷你角色

學會畫迷你角色的臉部後，來挑戰看看全身吧！在畫各式各樣的姿勢前，首先藉由基本的全身站立姿勢來確認身體各部位的平衡及形狀等地方吧！

女生角色全身的平衡

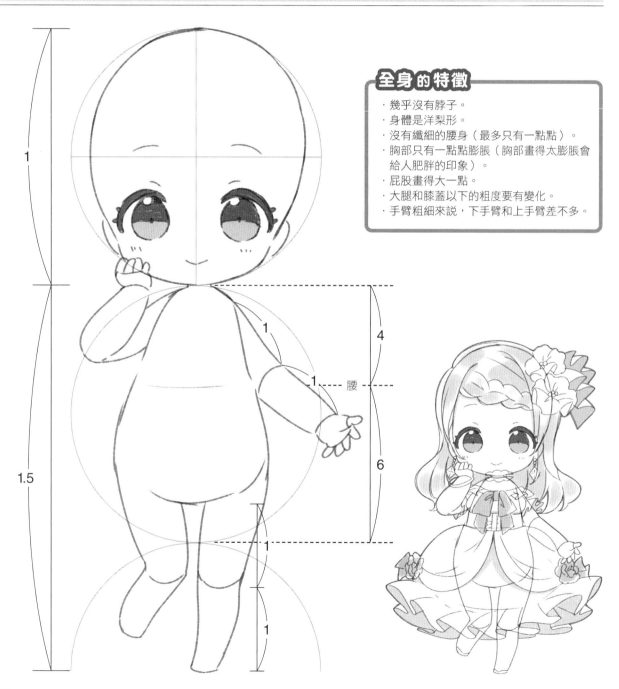

全身的特徵

- 幾乎沒有脖子。
- 身體是洋梨形。
- 沒有纖細的腰身（最多只有一點點）。
- 胸部只有一點點膨脹（胸部畫得太膨脹會給人肥胖的印象）。
- 屁股畫得大一點。
- 大腿和膝蓋以下的粗度要有變化。
- 手臂粗細來說，下手臂和上手臂差不多。

男生角色全身的平衡

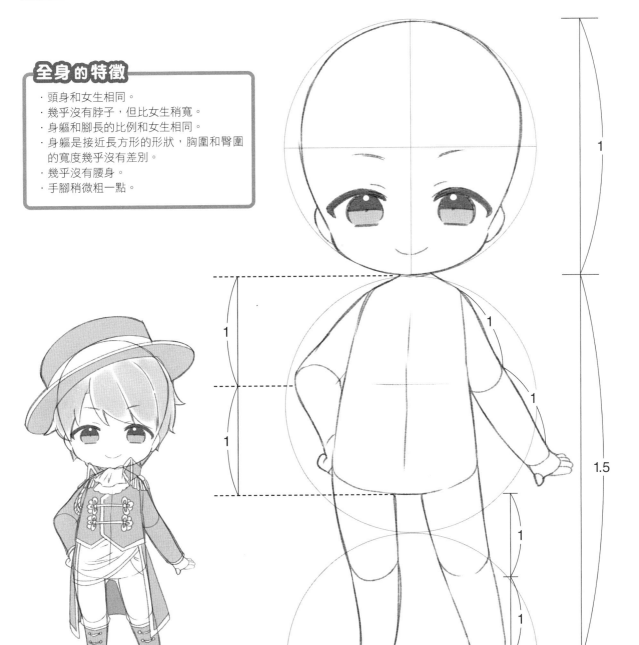

全身的特徵

· 頭身和女生相同。
· 幾乎沒有脖子，但比女生稍寬。
· 身軀和腳長的比例和女生相同。
· 身軀是接近長方形的形狀，胸圍和臀圍的寬度幾乎沒有差別。
· 幾乎沒有腰身。
· 手腳稍微粗一點。

1

1

1

1

1

1

1.5

以各個視角描繪全身

學會畫迷你角色的臉後，接著來挑戰看看全身吧！在畫各式各樣的姿勢前，首先解說如何描繪基本的站立姿勢。在這個單元也是學會畫半側面、側面、正面、斜後方視角半側面這四個角度後，就比較容易為迷你角色畫出不同動作。

半側面全身的畫法

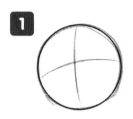

1

畫好正圓後，畫出臉部的線稿。

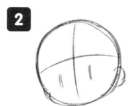

2

先取好臉部方向和眼睛位置。臉部細節在畫好全身的線稿後再描繪。

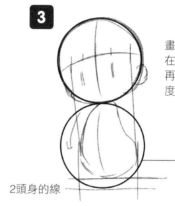

3

畫好身體高度的草稿線。在臉部線稿的正圓下方，再畫一個正圓。身體的高度比下面的正圓稍短。

2頭身的線

因為不是正面，身體的正圓不需要接在頭部正下方。只要保留寬度就OK了！

Point

・身體是0.9頭身，頭和身體加起來小於2頭身，在此決定大腿根部的位置。
・將圓的兩邊間分為6等分，以左右兩邊最靠近圓周的線作為屁股的寬度。

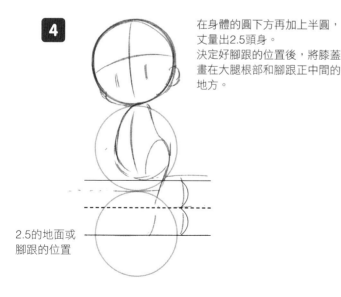

4

在身體的圓下方再加上半圓，丈量出2.5頭身。
決定好腳跟的位置後，將膝蓋畫在大腿根部和腳跟正中間的地方。

2.5的地面或腳跟的位置

5

先畫好包含膝蓋的大腿等的部分。

6

畫出從大腿往腳跟間小腿前後
兩邊的線。

7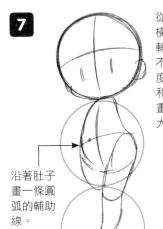

從右腿的起點畫一條
橫越肚子對齊左腿的
輔助線。
不要忘記身體是有弧
度的！
和左腳一樣，右腳也
畫好包含膝蓋在內的
大腿線條。

沿著肚子
畫一條圓
弧的輔助
線。

NG範例

如果將肚子上的輔助線
畫成直線的話，身體就
會變成平面的了！

8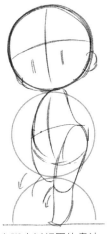

右腳也以相同的畫法
作畫。

9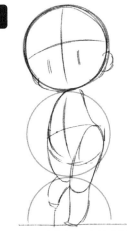

腳的部分先決定好腳尖的位置。腳
尖不需要畫得太明線，畫一點點比
較可愛。

10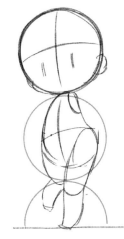

畫出手臂與肩膀交接處。因為連接
的是圓筒狀的手臂，交接處要畫成
橢圓形。

11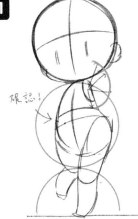

確認！

要決定手肘的位置，而腰部的位置和手肘
的長度是一樣的，從腰部計算出手肘的位
置。手臂線稿的中心開始畫一個同心圓。

12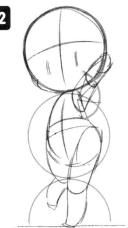

決定好手肘位置後，以相同
長度描繪出手臂。

55

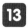 **13**

描繪手部。
手臂交接處到指尖為半徑，從交接處畫
出的同心圓如果穿過大腿根部的話就
OK了！

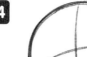 **14**

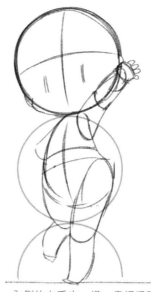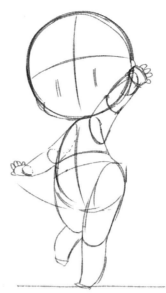

內側的右手也一樣，畫好手臂到指尖的部分身體就完成了。
接下來要加上衣服和頭髮等描繪。

身體
完成！

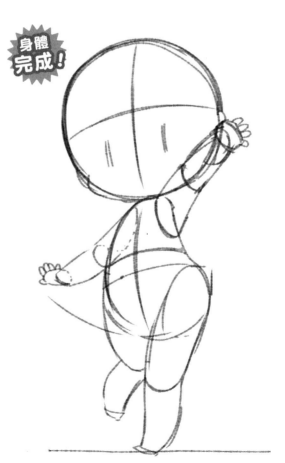

Point 從別的角度來看⋯

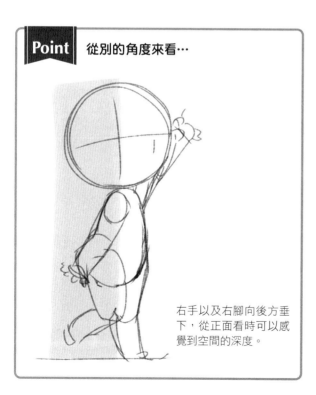

右手以及右腳向後方垂
下，從正面看時可以感
覺到空間的深度。

為身體穿上制服。

平面的制服也很可愛，不過作畫時要意識到立體感來描繪。
整體來說只要能掌握袖子和下襬，就能大大顯現出立體感。
相反的，2.5頭身中全部細節都畫出立體感，反而會太雜亂，
所以想要顯現立體感的地方加強描繪是關鍵！

15

描繪蝴蝶結

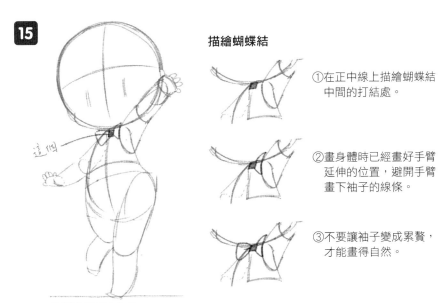

①在正中線上描繪蝴蝶結
中間的打結處。

②畫身體時已經畫好手臂
延伸的位置，避開手臂
畫下袖子的線條。

③不要讓袖子變成累贅，
才能畫得自然。

從蝴蝶結開始作畫。
正中間的位置要放在正中線上方，再畫下左右兩邊的蝴蝶結。

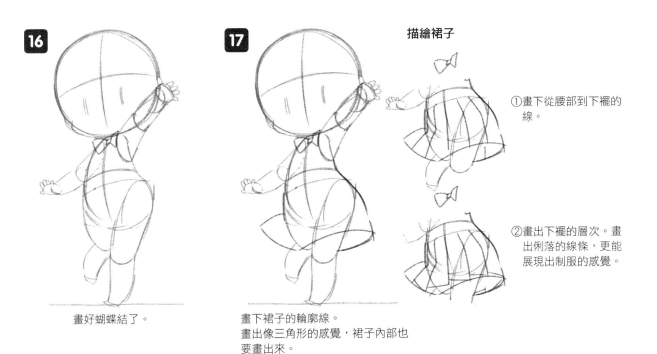

16

畫好蝴蝶結了。

17

描繪裙子

①畫下從腰部到下襬的
線。

②畫出下襬的層次。畫
出俐落的線條，更能
展現出制服的感覺。

畫下裙子的輪廓線。
畫出像三角形的感覺，裙子內部也
要畫出來。

18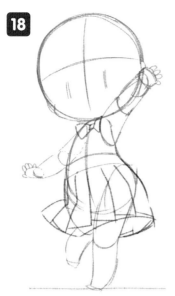

從開始到畫好裙子的狀態。

19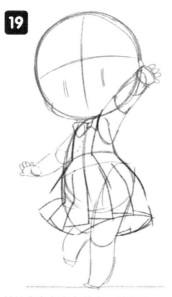

讓迷你角色穿上外套。首先決定前襟的地方。

20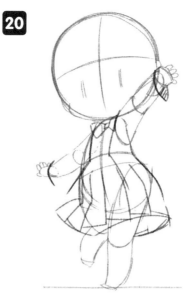

接下來畫袖口的形狀。
左手要畫出內部的布，右手袖口也要畫出弧度，不要畫成直線。
先決定好要露出來的地方和想隱藏的地方。

21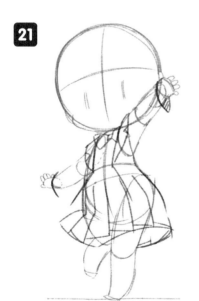

畫袖子前先畫領子。
因為會和袖子的線相疊。

22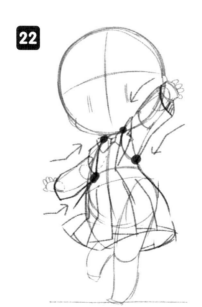

畫袖子時要意識到箭頭的走向。
線條延伸的方向要停在腋下和肩膀的位置是關鍵。

23

描繪領口到下襬的部分,著重做出「隨風飄揚」的效果,所以要從箭頭所指的線條開始畫。

24

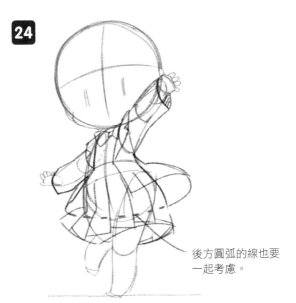

後方圓弧的線也要一起考慮。

合在一起後,畫一個圈將剛剛畫的線連接成下襬。裙子的形狀在沒有破綻的前提下無視也沒關係。

25

加上襪子、鞋子和其他小配件就完成了。這裡也是沿著腳的弧形描繪圓弧的線條。

Point

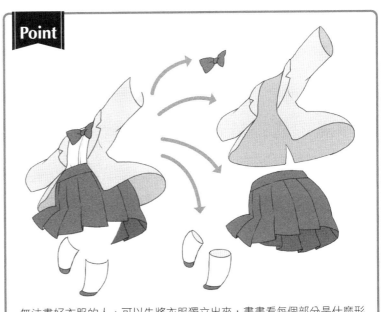

無法畫好衣服的人,可以先將衣服獨立出來,畫畫看每個部分是什麼形狀。布的正面和反面都顯現出來,會讓動作更生動並展現出立體感。

59

26

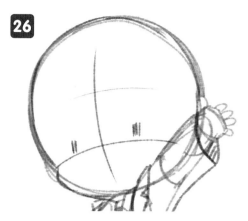

接著要畫臉部。和28頁一樣,臉部先畫好基準線和輔助線,瞳孔的位子先打草稿。

27

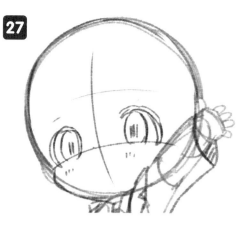

畫下瞳孔形狀和眼瞼的線稿。

28

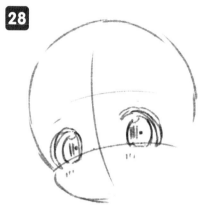

黑眼球的位置會依據視線改變。

視線向上

視線向下

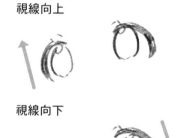

畫好瞳孔下方眼瞼的線後,就容易展現出視線移動的樣子。

29

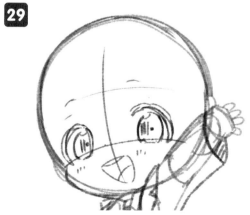

以線稿為基準,描繪眉毛和嘴巴。
這次是稍微有點仰望的角度,鼻子要畫在比基準線稍微高一點的地方。

30

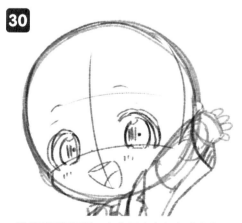

雖然看不見耳朵,但為了畫出有立體感的頭髮,畫個線稿作為參考也好。從頭部側面往下的草稿線開始畫就OK了。

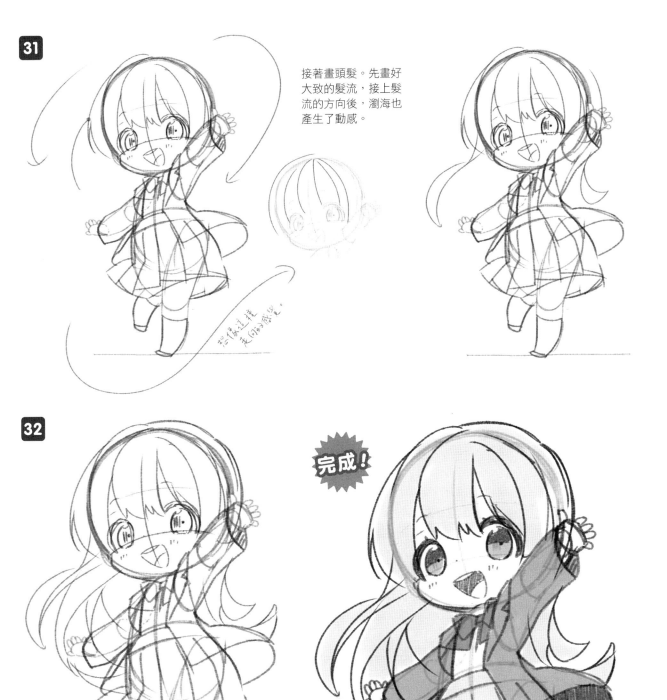

31

接著畫頭髮。先畫好大致的髮流,接上髮流的方向後,瀏海也產生了動感。

32

完成!

畫長髮的話,只畫出頭髮也很容易就能營造出動感。讓頭髮變化出各種不同的長度和寬度,就會有躍動感。

微調之後,就完成了。

側面全身的畫法

畫側面的時候，要以身體中央的輔助線為基準，掌握相對位置，會比想像中更能感受頭後方大面積的感覺。

1

畫下2.5個正圓作為角色線稿。從線稿開始畫臉部輪廓。

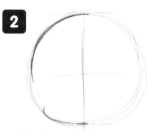

2

從額頭開始向下拉一條作為輪廓基準線，要畫出臉頰膨起的感覺，以完成側臉的部分。

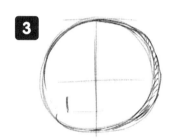

3

也要畫頭部的後方。後方稍微畫得大一點就OK了。

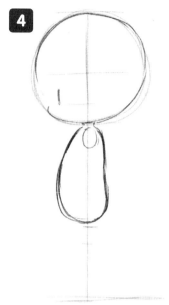

4

畫側面的時候，身體的厚度會變薄。與女生角色不同，腰圍會變得比較細。

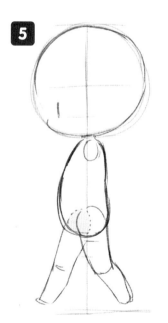

5

因為想要畫的是走路的姿勢，所以讓雙腿左右錯開。雙腿是彎曲的，因此會看起來稍稍浮在線稿所示的地面上。

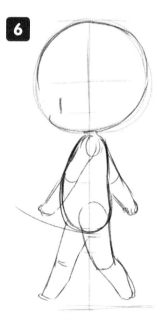

6

手臂在晃動的關係，手臂的連接處稍微畫得靠近前方。手臂的長度大約在大腿根部，手肘的位子則大約落在腰部。

7

耳朵的位置則以中央線為基準來畫吧！

8

描繪眼睛。

男生的眼睛與女生相比，縱向長度較短。

眼睛的寬度與正面相較僅剩約一半左右。

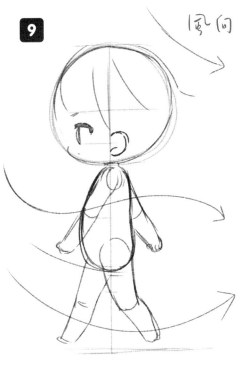

風向

9

畫下表示風向的線稿。頭髮與衣服等要依據線稿來畫。

10

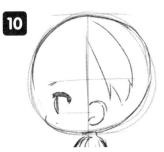

順著風向畫出一絡一絡的頭髮。

11

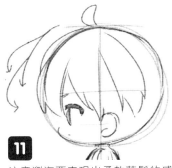

注意瀏海要表現出柔軟蓬鬆的感覺。

12

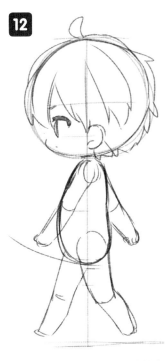

注意頭後方的頭髮不要切進輪廓線內。

13

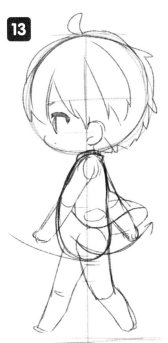

衣服要從預計會影響到輪廓及動作的地方開始畫。隨風飄動的外套下襬等,要先決定好線條後再畫。

14

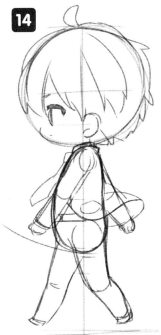

男生的腰帶在腰部的位置。領帶等配件也得稍微大一些,把配件的柔軟感畫出來的話,就能讓畫面生動。

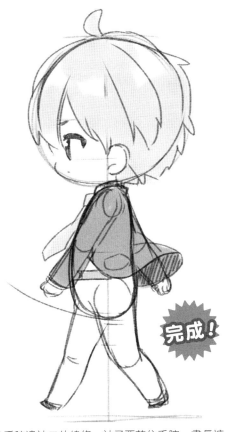

完成!

描繪手腕邊袖口的線條,袖子要蓋住手腕。畫長褲時也要蓋住腳踝,這樣就能完成啦!

正面全身的畫法

正面姿勢是很難展現立體感的姿勢，透過手臂的姿勢和動作等來表現深度吧！這次解說男生的畫法，改變身軀的形狀、腰的位置和兩腿的寬度等的話，毫無疑問就能畫出女生角色的姿勢了。

畫好2.5個圓，以決定頭和地面大小和位置。

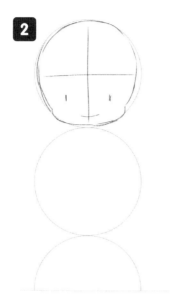

頭部輪廓依據正圓來畫。

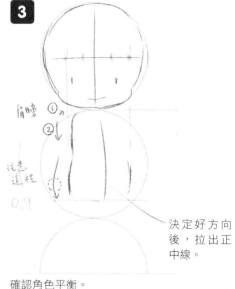

決定好方向後，拉出正中線。

確認角色平衡。
與女生相較下，男生肩寬要畫得較寬。
首先，留下肩寬，身軀分2筆畫好。第1筆畫直線，畫第2筆時，稍微將寬度加大。

女生的身形是如豆狀，但男生身形要想像成比較接近四方形的蒟蒻。

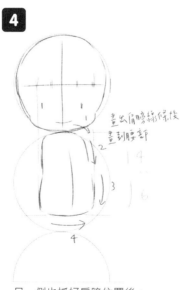

另一側也抓好肩膀位置後，畫一條經過腰部和屁股的線。

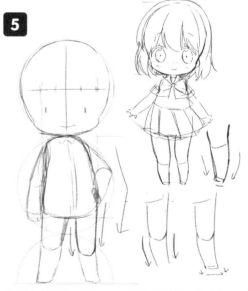

想著站立姿勢的樣子，一邊畫下雙腳。將大腿、小腿和腳踝分開畫好。女生腳尖較窄，相較之下男生角色要畫出四方形的感覺。

6

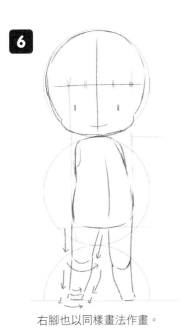

右腳也以同樣畫法作畫。

7

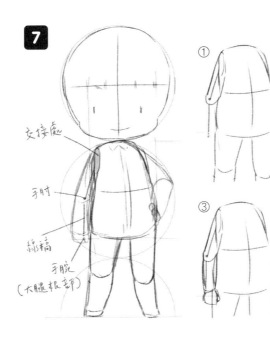

交接處
手肘
繃稿
手腕
（大腿根部）

① ② ③

描繪手臂。首先，畫出線稿並標示角度。手臂交接處開始，依次畫出各個部位的線條。

8 為了掌握手肘的位置，另一側的手臂也要先畫好線稿。

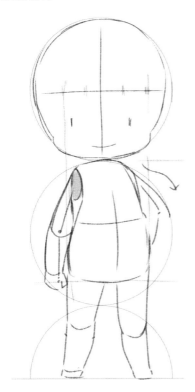

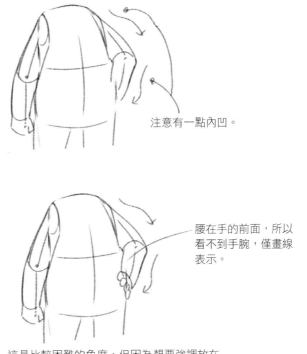

注意有一點內凹。

腰在手的前面，所以看不到手腕，僅畫線表示。

這是比較困難的角度，但因為想要強調放在腰部上的手指，所以也要畫出手指形狀。

9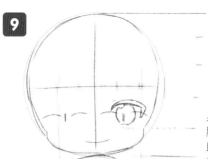

身體部分畫好後再畫臉部各器官。拉出輔助線,畫好眼睛中心後再畫好眼睛細部。

10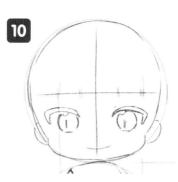

畫另一隻眼睛,要與剛才的眼睛對稱。畫正面的時候,不畫鼻子也沒關係。

11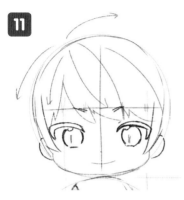

接著畫頭髮。拉出髮流的輔助線後再畫瀏海。

12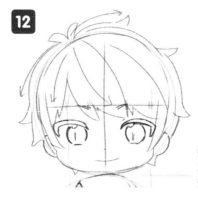

後方的頭髮要沿著輔助線,畫在輔助線的外圈。

13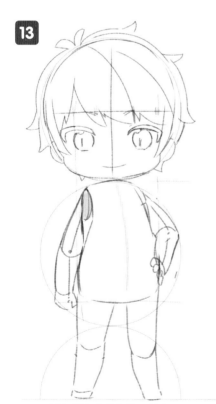

以身軀正中線為準,讓角色穿上衣服。

14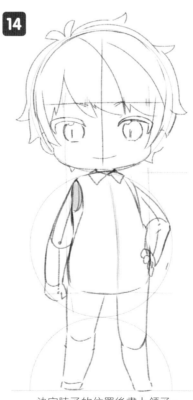

決定脖子的位置後畫上領子。脖子只要若隱若現的程度就可以了。

15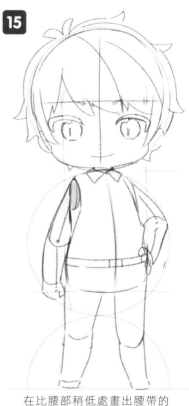

在比腰部稍低處畫出腰帶的線。

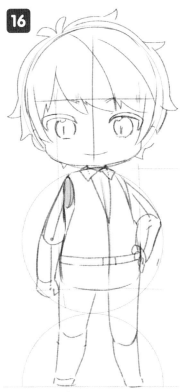

16

沿著正中線畫出外套的領子。

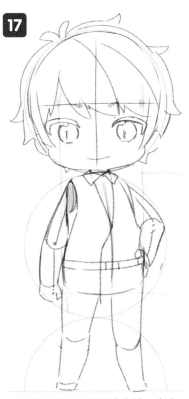

17

男生的洋服是扣子在右邊，和女生的扣子方向相反，要注意喔！

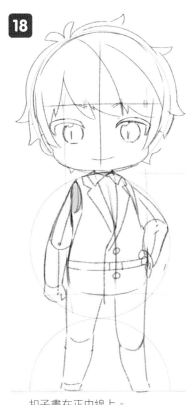

18

扣子畫在正中線上。

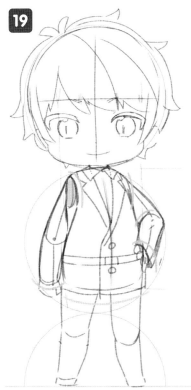

19

畫袖子時要蓋住手腕。只要透過稍微加大袖口，就能讓衣服有外套的感覺。

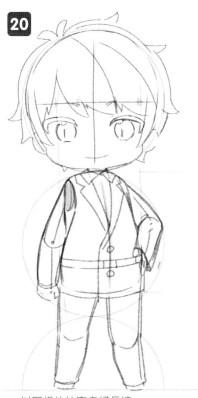

20

以同樣的訣竅畫好長褲。

畫好小小的鞋子，就完成了。

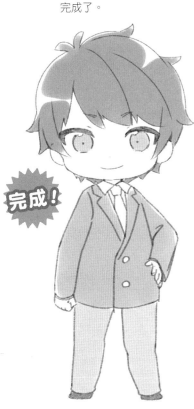

完成！

斜後方視角全身的畫法

最後要畫的是斜後方視角的全身姿勢。相較於橫向，背部更寬。因為可以細看後面的頭髮，所以要仔細畫好頭髮的線條。頭髮比較長的話，身體大部分都被頭髮蓋住了，所以要讓髮絲間留有空隙，並試著為角色畫上衣服。

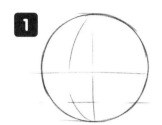

畫下2.5頭身的線稿。頭部1/2的地方畫好基準線。畫好表現臉部方向的弧線，比較容易有畫面。

相機在斜後方。想畫的是角色稍微往上看的構圖，所以基準線比較高一點。

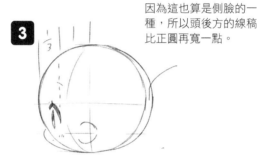

因為這也算是側臉的一種，所以頭後方的線稿比正圓再寬一點。

臉部的畫法在第46頁解說過了，此處省略。只有眼睛的位置要特別注意。

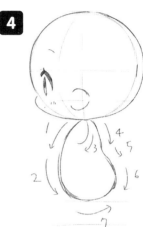

在描繪身軀前面線條的同時決定身體角度。

5 因為是從後方構圖，畫好背上的正中線。

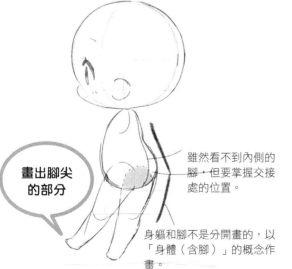

畫出腳尖的部分

雖然看不到內側的腳，但要掌握交接處的位置。

身軀和腳不是分開畫的，以「身體（含腳）」的概念作畫。

6 畫下手臂。手肘在腰部，手臂的長度在大腿根部。

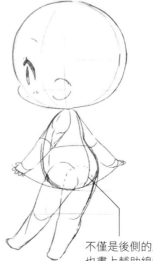

不僅是後側的正中線，側面也畫上輔助線的話，能幫助掌握形狀。

7 接下來進入頭髮的部分。先將瀏海和後面的頭髮分開來比較容易畫（以側面的頭髮為分界）。

將線條分為沿著頭部圓弧部分畫的線和區分髮尾走向的線。

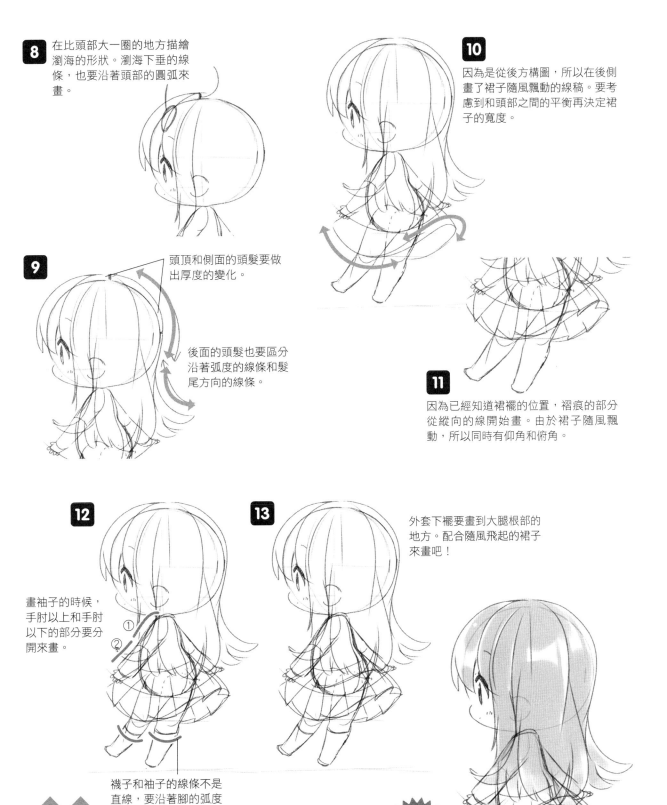

8 在比頭部大一圈的地方描繪瀏海的形狀。瀏海下垂的線條，也要沿著頭部的圓弧來畫。

9 頭頂和側面的頭髮要做出厚度的變化。

後面的頭髮也要區分沿著弧度的線條和髮尾方向的線條。

10 因為是從後方構圖，所以在後側畫了裙子隨風飄動的線稿。要考慮到和頭部之間的平衡再決定裙子的寬度。

11 因為已經知道裙襬的位置，褶痕的部分從縱向的線開始畫。由於裙子隨風飄動，所以同時有仰角和俯角。

12 畫袖子的時候，手肘以上和手肘以下的部分要分開來畫。

① ②

NG範例

襪子和袖子的線條不是直線，要沿著腳的弧度來畫。

13 外套下襬要畫到大腿根部的地方。配合隨風飛起的裙子來畫吧！

完成！

斜後方視角的構圖因為看不到臉，畫面常常變得無趣，用頭髮和衣服來注入動感吧！

迷你角色的簡易與困難

迷你角色和一般頭身相比,因為沒有細節上的描繪,畫面呈現上也沒那麼困難。因此,或許也有人會說「繪畫新手首先要從迷你角色開始畫」!然而,迷你角色畫起來簡單的地方,有時反而是困難所在之處。在這裡再次確認迷你角色的特色,並看看如何畫出有魅力的迷你角色。

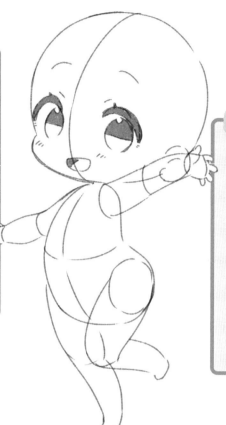

迷你角色 簡單的地方

- 每個角色都能畫成2.5頭身,只要記得1種模式的臉部和身體畫法,無論什麼角色都畫得出來。
- 不一定要畫出纖細手腳的細節,不擅於描畫手腳的人也可以學會。
- 不擅於描畫男生的人,也可以畫出可愛的迷你角色。
- 因為是迷你角色,飄浮的姿勢也沒有奇怪的感覺,不站在地面上也OK。
- 即使動作超出手腳可活動區域等也可以接受。

迷你角色 困難的地方

- 每個角色都一樣高、一樣的頭身,難以區分各個角色。
- 無法畫出手腳細節,所以很難讓姿勢有不同呈現、很難讓人理解。
- 眼睛大小一致性高,所以眼睛形狀常常相同。
- 很難讓男生角色身上的可愛和帥氣特質同時成立。穩重內斂的角色也常會因為眼睛變大,而讓人認不出來。
- 畫女生時,不容易展現出胸部大小等的比例差異。

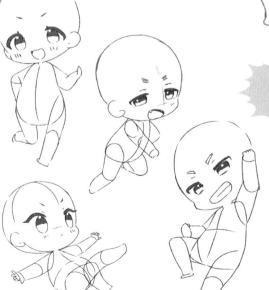

以姿勢來展現個性吧!

為了克服這些困難的地方,總之得先學會各式各樣不同的姿勢。透過改變姿勢,不僅能彰顯出角色的個性,而且儘管臉長得很可愛,也能藉由姿勢展露出男生特質。普通的站立姿勢很難給人強烈的印象,但透過改變角度或改變姿勢,就可以和其他角色產生差異。

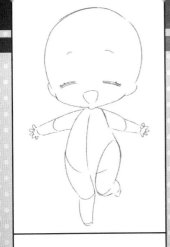

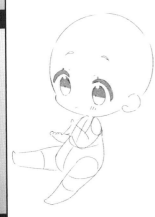

第2章

畫出有姿勢變化
的身體

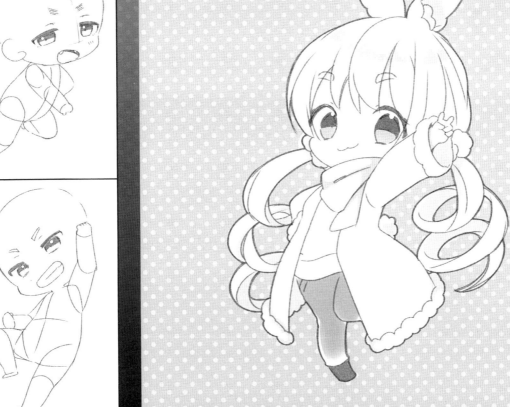

試試看畫出各式各樣不同的姿勢

第1章練習過了臉部角度再搭配仰望、俯瞰的角度，
並學會畫出三種不同身體後，就能畫出所有姿勢了。

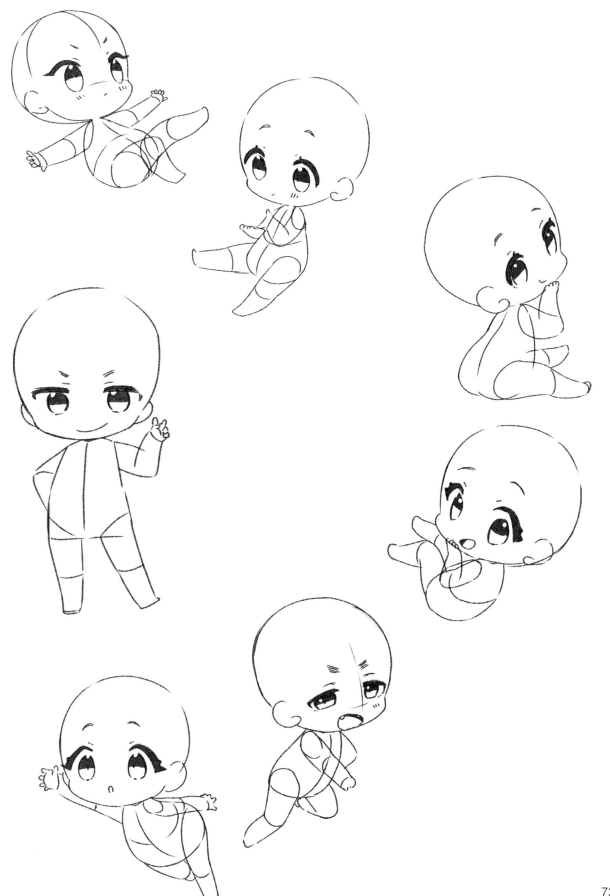

會畫身體的話，再依喜好加上裝飾，就
可以試著畫畫看各種不同的角色了。

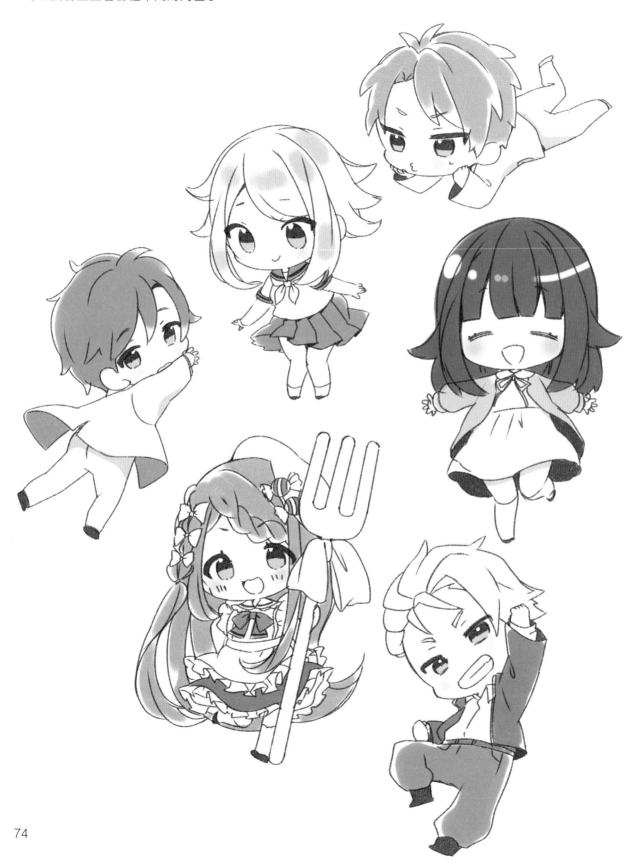

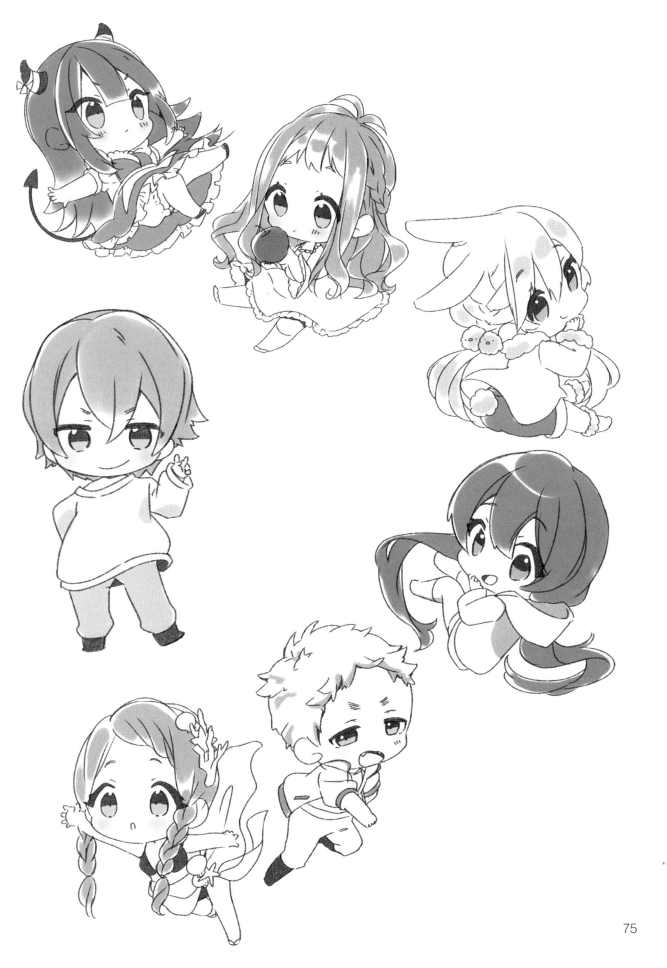

仰角與俯角的不同畫法

畫各式各樣姿勢時最重要的是姿勢的角度。想畫出好看的姿勢，不僅是一般角度，也要學會畫仰角與俯角的方法。不過因為畫的是迷你角色，無須過度突顯角度，一點點往上、一點點往下的程度比較好。

一般

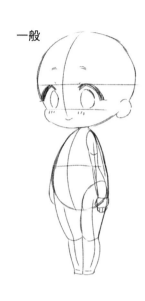

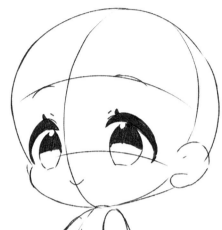

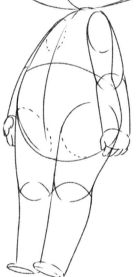

仰角

從下方看迷你角色的視角。

仰角的特色

· 身軀和手腳比一般視角看起來更短。
· 脖子只看得見一點點。
· 看得見腳底。
· 頭部（頭髮）的面積變小。
· 臉頰的面積變大。

仰角姿勢範例

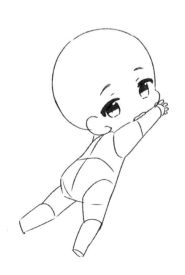

一般

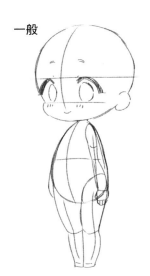

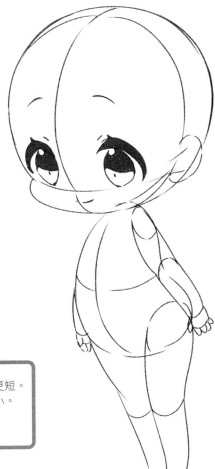

俯角

從上方看迷你角色的視角。

俯角的特色

· 身軀和手腳比一般視角看起來更短。
· 眼睛到下巴間的面積看起來較小。
· 頭部（頭髮）的面積變大。
· 看得見頭頂（髮旋）。

俯角姿勢範例

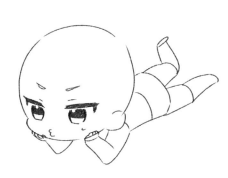

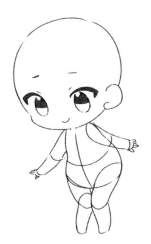

仰角的基本站立姿勢畫法

為了畫出各式各樣不同的姿勢，必須習慣仰角的畫法。首先，確認普通的站立
姿勢變成仰角時各部位的形狀會如何變化，並著手描繪。

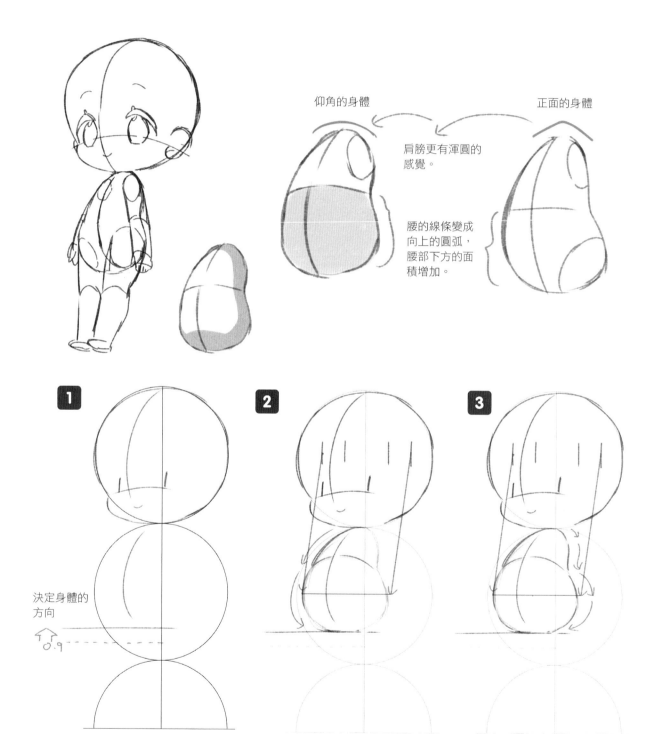

仰角的身體　　　　　　　正面的身體

肩膀更有渾圓的
感覺。

腰的線條變成
向上的圓弧，
腰部下方的面
積增加。

決定身體的
方向

仰角是從下往上看的視角，可想而
知整個身體會比2.5頭身更小。

瞄準腰圍，從上半身、腹部、肚臍
開始往下畫線。

連接肩膀、後背、腰部～屁股、屁
股～大腿根部。

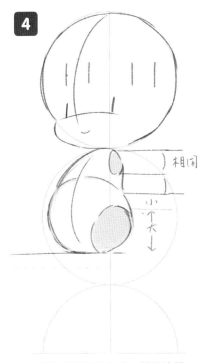

4 因為是仰視的角度，雙腿的根部看起來比較大。

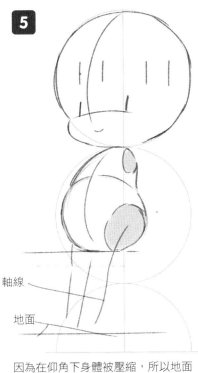

5 因為在仰角下身體被壓縮，所以地面的線稍微抬高。畫下雙腳的軸線作為基準。

軸線

地面

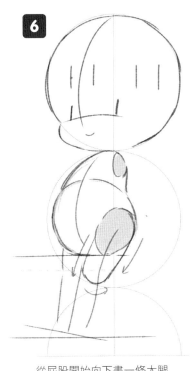

6 從屁股開始向下畫一條大腿的線。

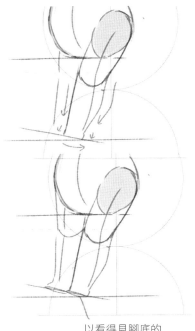

7 留意小腿後方凸起的感覺，描繪從膝蓋到腳踝的部分。

以看得見腳底的角度作畫。

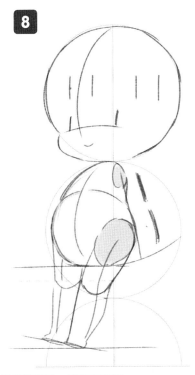

8 畫好雙腳了，接著畫手臂。
和描畫足部時一樣，以骨骼為中心想像手臂的線在哪裡，畫線決定位置。

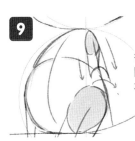

9 從上手臂的形狀開始作畫。手肘在腰部的位置。

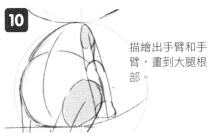

10 描繪出手臂和手臂，畫到大腿根部。

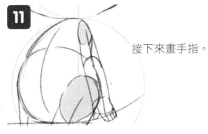

11 接下來畫手指。

12

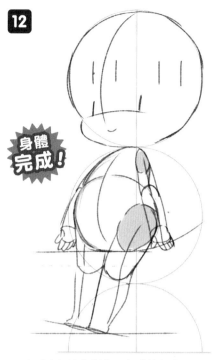

身體
完成！

右手也如法炮製後，身體就完成了。

13 接下來畫頭髮。

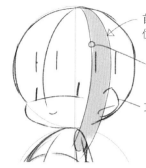

首先找出側面頭髮的
位置。

特別要注意這條線！
找出臉部正面和側面中間的
線。

耳朵在這邊！

透過這個步驟認知到立體感。
加上陰影是這個感覺。

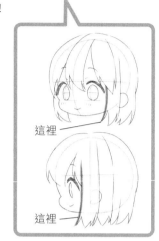

這裡

這裡

14

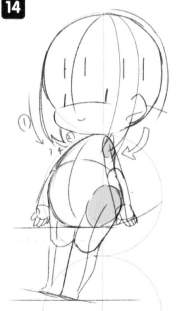

描繪側邊的頭
髮。
為了讓髮尾向
內彎，加強外
側的弧度。

嗯！

感覺
不錯！

15

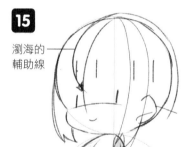

瀏海的
輔助線

16

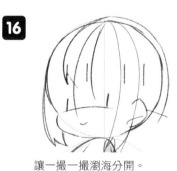

讓一撮一撮瀏海分開。

17

18

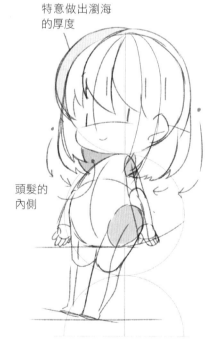

特意做出瀏海
的厚度

頭髮的
內側

一邊做出直髮的束感，並讓髮尾向
內側彎曲。

19

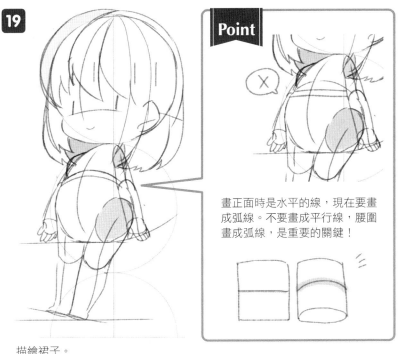

Point

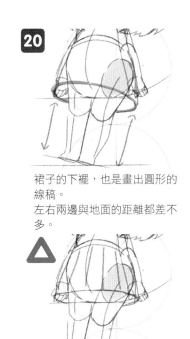

畫正面時是水平的線,現在要畫成弧線。不要畫成平行線,腰圍畫成弧線,是重要的關鍵!

描繪裙子。
首先,確認胸部和腰部的位置。
畫仰角時,腰子的位置較高,差不多胸部下面就是腰部。

20

裙子的下襬,也是畫出圓形的線稿。
左右兩邊與地面的距離都差不多。

△

如果把圓畫成平行於地面的話,就改變了角色前後裙子的長度。

21

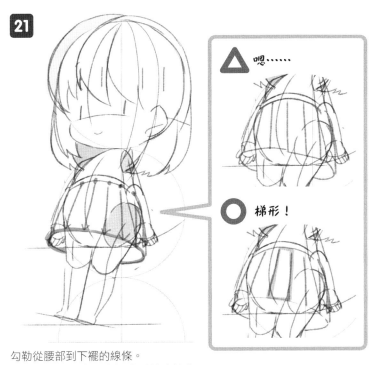

△ 嗯……

○ 梯形!

勾勒從腰部到下襬的線條。
不是直直往下畫,畫好的形狀應該像梯形的感覺。

22

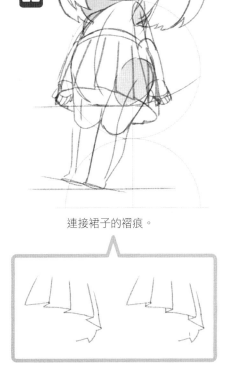

連接裙子的褶痕。

23

描繪上半身的衣服。
畫出胸部厚度的線稿。

24 前襟

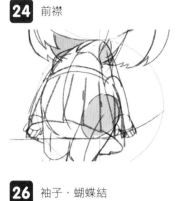

25 領子

26 袖子‧蝴蝶結

▲

蝴蝶結的位置要配合角色身體傾斜的方向。

畫外套的線條時要通過胸部的線稿。
畫到袖口為止。

27

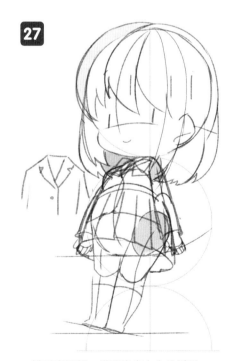

襪子和腰部一樣要畫出向上的弧形。

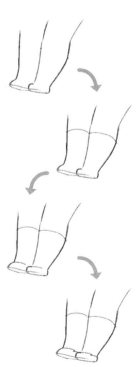

假設迷你角色在沒有地面的空間,所以可以看到鞋底。

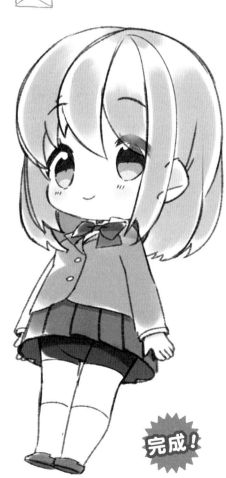

完成!

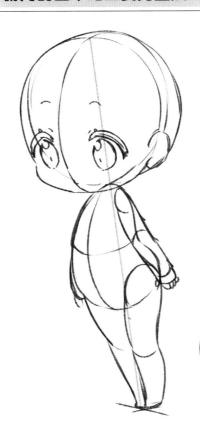

俯角與仰角相反，因為臉部相較於身體的比例，看起來比較大，在畫這樣的迷你角色時比較引人注意。

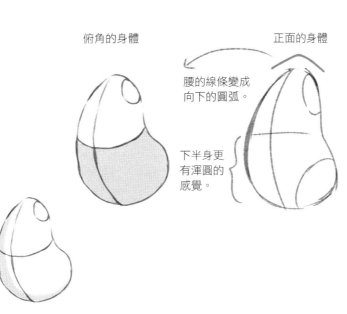

俯角的身體　　　　　　　　正面的身體

腰的線條變成
向下的圓弧。

下半身更
有渾圓的
感覺。

1

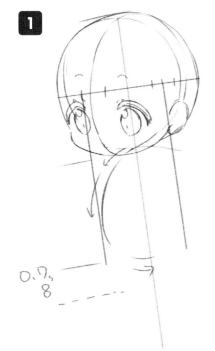

俯角和仰角一樣，身體看起來縱向會小於0.9頭身，寬度也較狹窄。

2

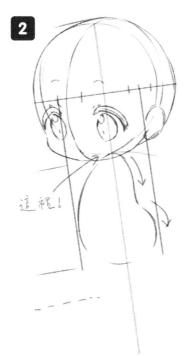

這裡！

身體的起始位置是脖子的連接處，從與頭部輔助線相交的位置開始描繪吧！

3

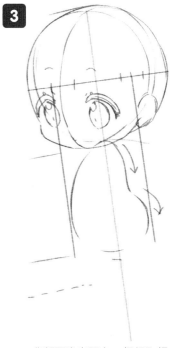

背部要畫出腰身，仔細取好角度。

4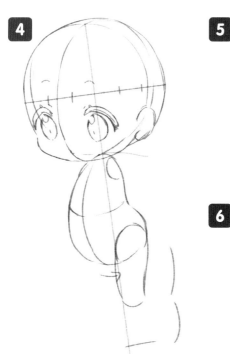

腿部要比2.5頭身短,從大腿開始畫。

5

雖然是1:1,但小腿前側短一點。

6

腳尖碰到地面。

7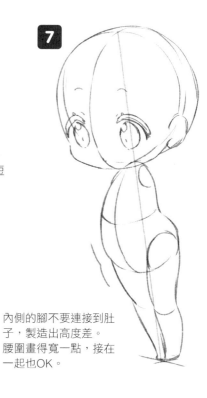

內側的腳不要連接到肚子,製造出高度差。
腰圍畫得寬一點,接在一起也OK。

8 畫出手臂。畫好手肘和手腕的位置。
要有手臂放在腰部旁邊的感覺。

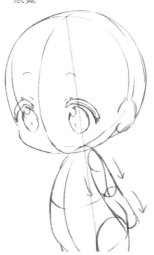

9 在這個姿勢中,內側的手臂幾乎被遮住。
畫了衣服後就會看見內側手臂,來看看衣服的畫法吧!

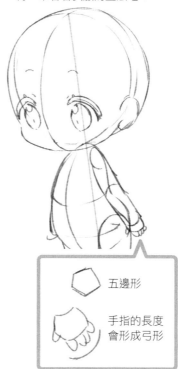

五邊形

手指的長度會形成弓形

10 要注意左右手臂的長度。
從正面看,手臂和大腿根部一樣的話,容易顯長。

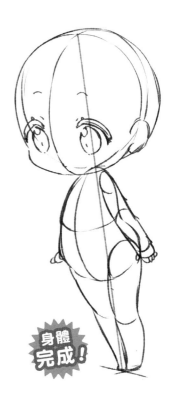

身體完成!

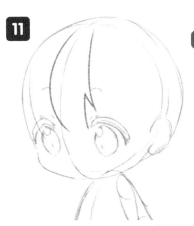

11

NG範例

關鍵是沿著額頭的弧度
畫。

接著畫頭髮。先從瀏海開始,沿著額頭
的弧度來畫吧!

12

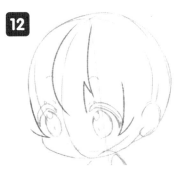

畫側面的頭髮時,也要畫瀏海和側
面頭髮邊界的線。

13

描繪瀏海。以線稿
的十字線作為髮
旋,從這裡往下
畫。

髮旋

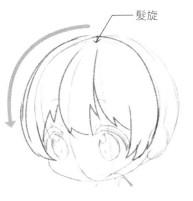

14

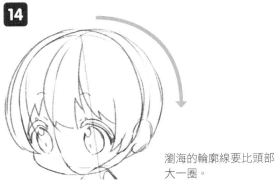

瀏海的輪廓線要比頭部
大一圈。

15

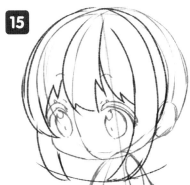

畫出側面頭髮垂下的線
條,是從耳朵往臉頰方
向流瀉的頭髮。
畫一條與臉頰相同弧度
的弧線,作為左右側頭
髮長度的界線。

16

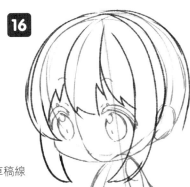

頭後方依照草稿線
的弧度來畫。

17

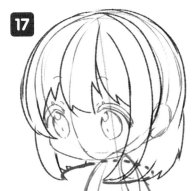

畫下頭後方頭髮的線條。
這個時候,如果髮尾直直對齊的話,從正面
看就會變成只有後面頭髮比較長,因此這裡
也要在身體附近畫出圓形
的輔助線。

NG範例

18

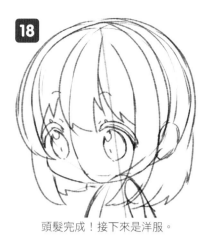

頭髮完成！接下來是洋服。

19

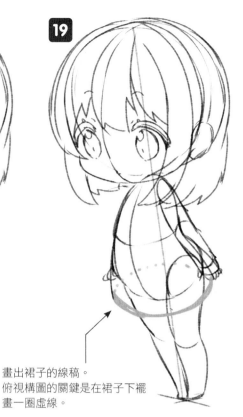

畫出裙子的線稿。
俯視構圖的關鍵是在裙子下襬
畫一圈虛線。

20 雖然腰部到下襬的中間是平行
的褶痕，但要在保持平行的情
況下讓裙襬向外展開。

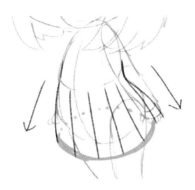

直直往下畫的話，外側褶痕的寬度會
不合理。

21 往下畫的線要與裙擺的線稿交
接。

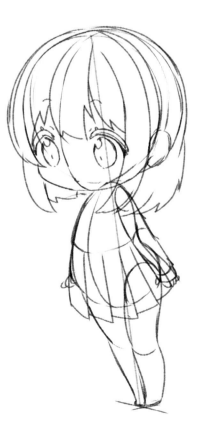

22

接著畫上半身的衣服。
找出脖子的位置吧！
要注意從俯角觀看時，脖子會藏在下
巴下方。

23

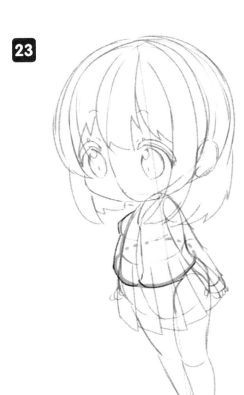

畫外套下襬前也要像畫裙子時
一樣，先畫一圈草稿線。

24

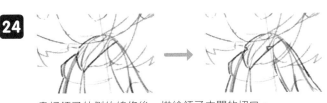

畫好領子外側的線條後，描繪領子中間的切口。

25

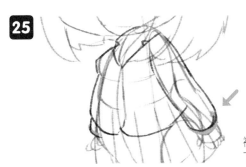

袖子也畫一個向
下的弧線。

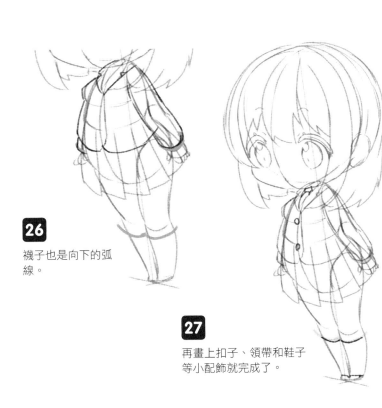

26

襪子也是向下的弧
線。

27

再畫上扣子、領帶和鞋子
等小配飾就完成了。

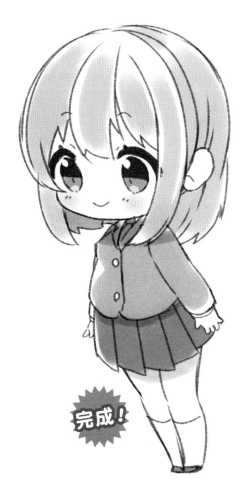

完成！

姿勢的畫法

接著要來說明迷你角色的畫法。
臉部的部分和身體的部分組合後，只要自由加上手腳，就可以畫出各種不同的姿勢。「想畫迷你角色，但不知道要畫什麼姿勢」的讀者，一定要參考看看這些姿勢的畫法。

選擇臉的類型和身體

①決定臉部方向、角度

首先要決定臉部方向和角度。
最常使用的是半側臉，特色是容易加上各種動作。雖說是半側臉，但也可以區分出一般角度、仰角和俯角等不同畫法喔！
此外，偶爾也會畫側臉。正臉、斜後方視角半側臉則不太適合有動作太大的姿勢。

臉部的角度主要可以分 4 種！

半側臉（一般）

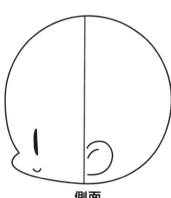

側面

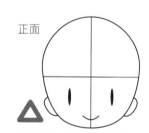

正面

正臉不容易顯出立體感，很難描繪姿勢。

半側臉（仰角）　　半側臉（俯角）

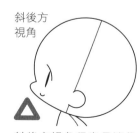

斜後方視角

斜後方視角很容易遮住臉，所以可以展現的姿勢有限。

②決定身體的形狀。

基本上身體是呈豆狀，透過讓身體彎曲、伸展，可以區分為一般的身體、後彎的身體、前彎的身體這3種。如果可以畫出這3種不同的形狀，就可以呈現出細部的姿勢差異！

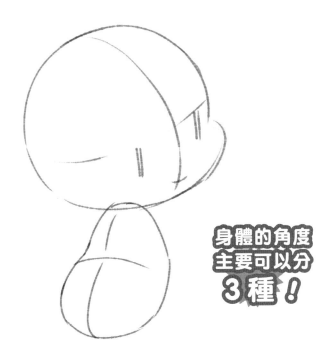

身體的角度主要可以分 **3種！**

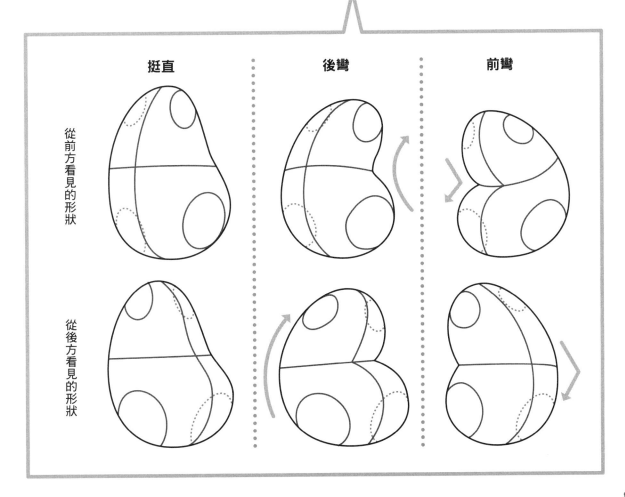

挺直　　　　　後彎　　　　　前彎

從前方看見的形狀

從後方看見的形狀

③加上手腳

將臉的部分和身體的部分組合後,來畫手腳。
畫手腳時,除了要注意可活動範圍外,設計上可以自由彎曲或伸展。
同樣的臉部與身體組合,藉由將手腳擺放在不同位置,就能畫出完全不同的姿勢。

迷你角色的可活動範圍

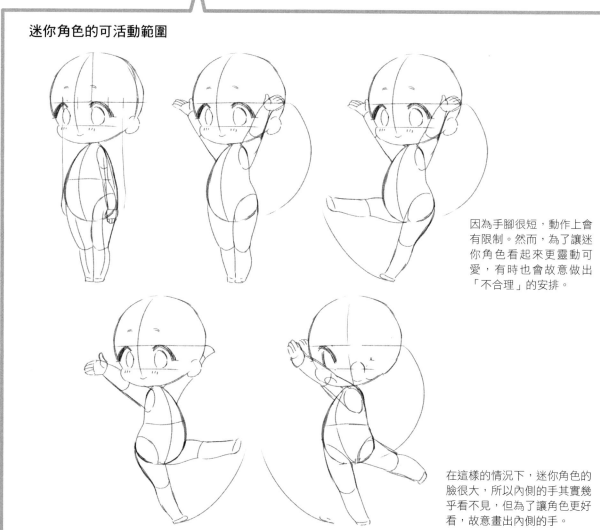

因為手腳很短,動作上會有限制。然而,為了讓迷你角色看起來更靈動可愛,有時也會故意做出「不合理」的安排。

在這樣的情況下,迷你角色的臉很大,所以內側的手其實幾乎看不見,但為了讓角色更好看,故意畫出內側的手。

臉和身體的組合一覽表

接下來依照各種臉部類型和身體類型的組合，介紹各式各樣的姿勢。
只要能畫出這些不同的組合，無論是可愛的姿勢或是帥氣的姿勢，都可以隨心所欲的畫出來啦！

臉

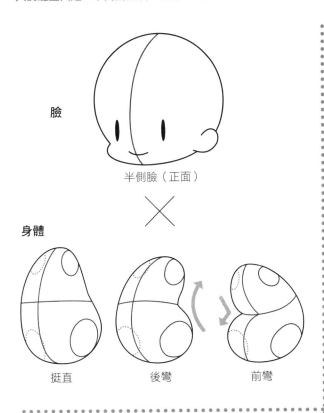

半側臉（正面）

×

身體

挺直　　　　後彎　　　　前彎

臉

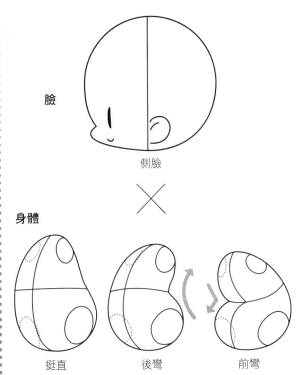

側臉

×

身體

挺直　　　　後彎　　　　前彎

臉

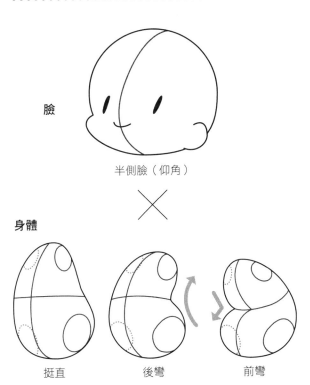

半側臉（仰角）

×

身體

挺直　　　　後彎　　　　前彎

臉

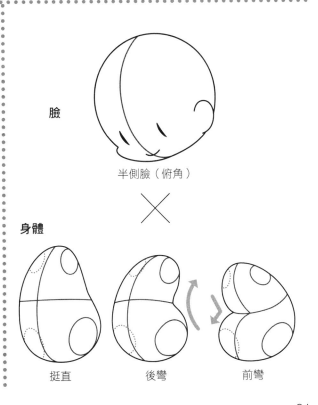

半側臉（俯角）

×

身體

挺直　　　　後彎　　　　前彎

半側臉（一般） × 挺直的身體

基本姿勢

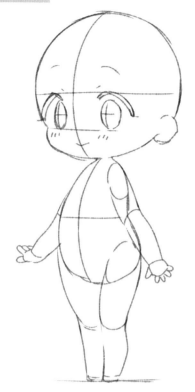

身體是這個形狀！

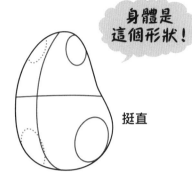

挺直

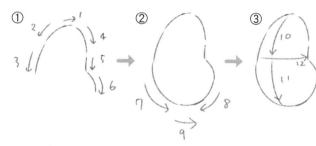

身體的作畫順序
畫好脖子的位置後，畫出胸部的柔軟曲線，背部則要畫出有腰身的曲線。
下面的部分要像畫圓一樣連接起來，最後畫出正中線和腰部的十字線。

男女的差異

女生將膝蓋併起來、男生則將膝蓋分開，可以展現出性別特色。

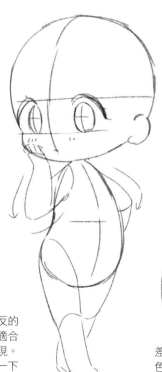

男生雙腿的線稿，畫在骨盤和大腿骨之間。

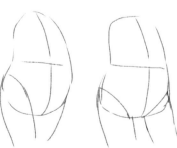

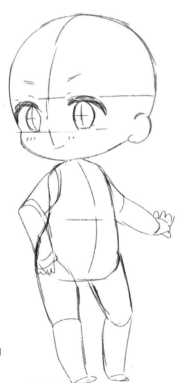

身體和頭部方向相反的姿勢。迷你角色很適合來點這樣大膽的表現。動作和姿勢的選擇一下就變多了。

差異較大的地方是屁股的部分。女生角色比較圓，男生身體則像長方形。

身體的形狀特徵

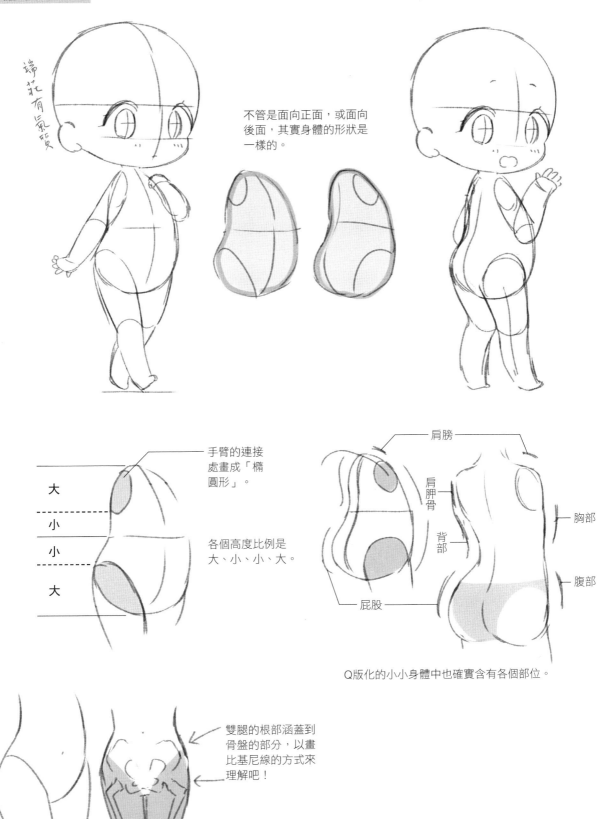

端莊有氣質

不管是面向正面，或面向後面，其實身體的形狀是一樣的。

手臂的連接處畫成「橢圓形」。

大
小
小
大

各個高度比例是大、小、小、大。

肩膀
肩胛骨
背部
屁股
胸部
腹部

Q版化的小小身體中也確實含有各個部位。

雙腿的根部涵蓋到骨盤的部分，以畫比基尼線的方式來理解吧！

圖例①

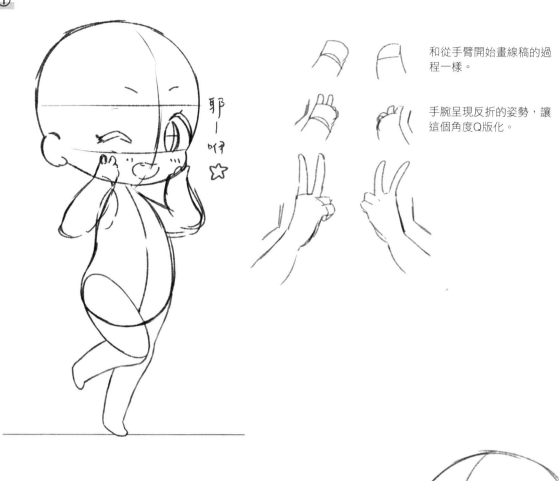

和從手臂開始畫線稿的過程一樣。

手腕呈現反折的姿勢,讓這個角度Q版化。

耶一呀 ☆

圖例②

這是雙手緊握放在臉部前方的姿勢。即使身體相同,改變手腳動作就變成完全不同的姿勢。

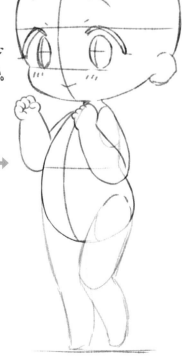

嗯~!

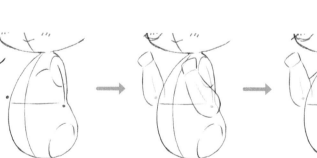

先在手臂和手肘的位置畫出線稿。

畫手臂時要將手的位置和手肘連接在一起。

圖例③ 坐著並將兩手放在臉旁的姿勢。

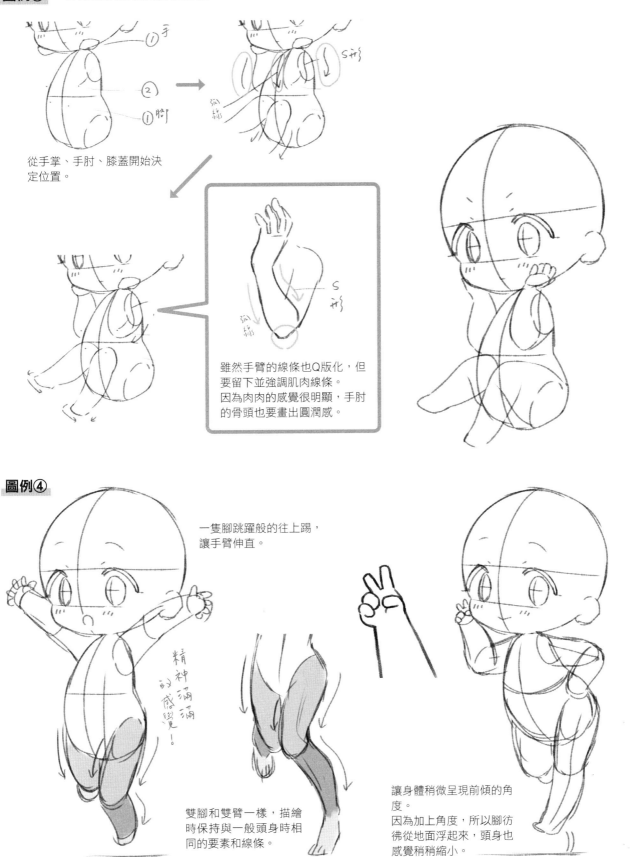

從手掌、手肘、膝蓋開始決定位置。

S形

弧線

雖然手臂的線條也Q版化，但要留下並強調肌肉線條。
因為肉肉的感覺很明顯，手肘的骨頭也要畫出圓潤感。

圖例④

一隻腳跳躍般的往上踢，讓手臂伸直。

精神涵涵的感覺！

雙腳和雙臂一樣，描繪時保持與一般頭身時相同的要素和線條。

讓身體稍微呈現前傾的角度。
因為加上角度，所以腳彷彿從地面浮起來，頭身也感覺稍稍縮小。

半側臉（一般） ╳ 後彎的身體

基本姿勢

屁股往上翹的身
體姿勢，可以展
現出女生特有的
渾圓臀線。

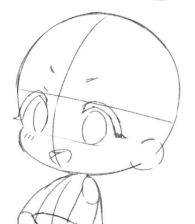

身體是
這個形狀！

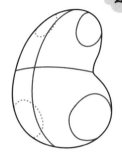

後彎

身體的作畫順序

① ② ③

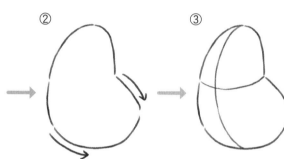

描繪雙臂交疊的姿勢

來畫畫看身體後彎並雙臂交疊的姿勢吧！

梯形

要留意手臂交疊時的輪廓要畫成梯
形的形狀。

加強身體前方的厚度。
先決定手肘的位置。
因為手臂很短，手臂交疊時看不見的
手指。

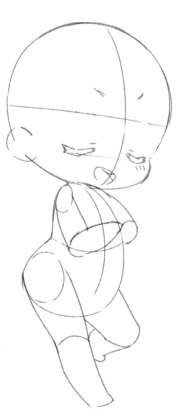

圖例①

描繪伸展手腳、充滿精神的姿勢。後彎的身體會給人
留下有精神的印象,讓手腳充分伸展,畫出活力十足
的角色吧!

將左臂畫在臉頰前方。儘管右臂藏在身後不容
易看見,但要畫成圓柱形。

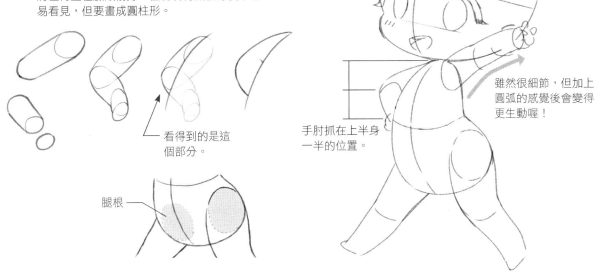

看得到的是這
個部分。

腿根

手肘抓在上半身
一半的位置。

雖然很細節,但加上
圓弧的感覺後會變得
更生動喔!

圖例②　變成比「耶」的姿勢。後彎的身體有助於突顯出女生特有的
凹凸曲線。將手畫在臉部近處,女孩子氣息又更上一層樓。

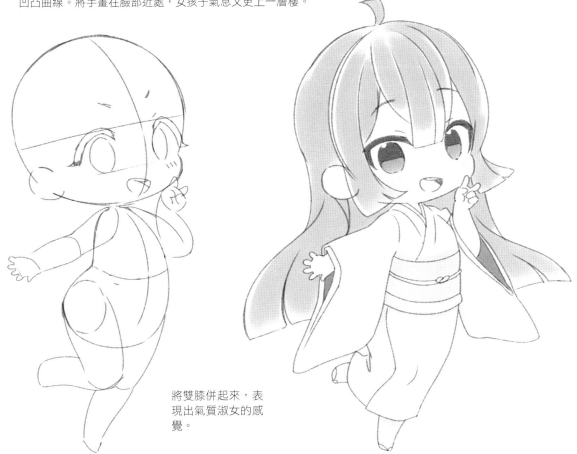

將雙膝併起來,表
現出氣質淑女的感
覺。

半側臉（一般） ✕ 前彎的身體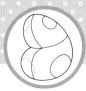

基本姿勢

因為身體向前彎，是畫坐姿時常使用的姿勢。也是可以展現出女生氣質的姿勢。

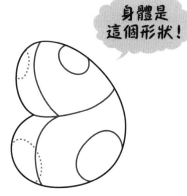

身體是這個形狀！

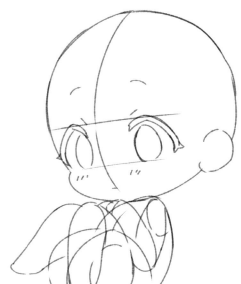

身體的作畫順序

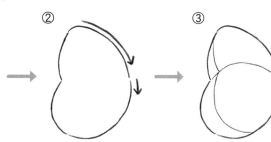

① → ② → ③

特徵

適合讓雙膝靠近足部上方的姿勢。

雙腳的可活動範圍

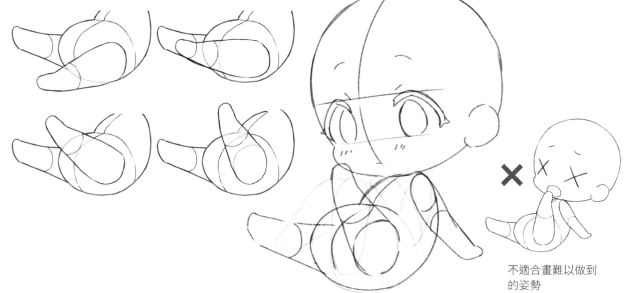

不適合畫難以做到的姿勢

將雙膝併在一起可以彰顯少女的感覺。此外，描繪讓手腳蜷曲在身體內側的姿勢，可以表現出稍為羞澀感、賢淑的女生氣質。

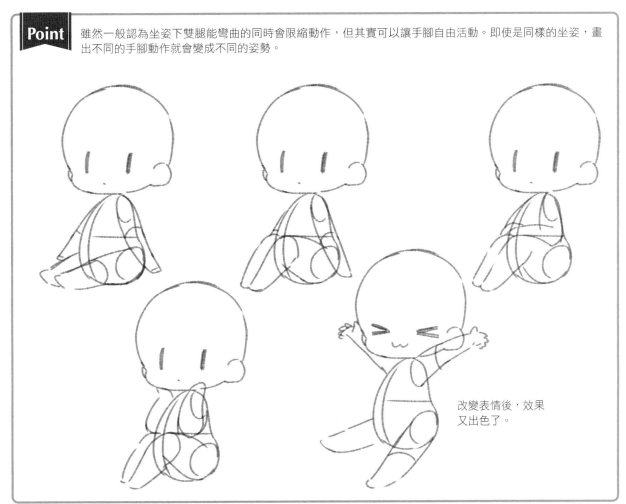

Point 雖然一般認為坐姿下雙腿能彎曲的同時會限縮動作，但其實可以讓手腳自由活動。即使是同樣的坐姿，畫出不同的手腳動作就會變成不同的姿勢。

改變表情後，效果又出色了。

側臉 ✕ 挺直的身體

基本姿勢

極普通的側面姿勢。以手腳的動作增加變化。

身體是
這個形狀!

與半側臉身體挺直的比較
其實……身體本身的形狀差不多!

身體的作畫順序

 → →

圖例①

手腳向前延伸的姿勢。稍微往前傾的
感覺,讓角色呈現輕鬆自在的氛圍。

內側的腳並不只是與身體重
疊,不要忘記是由腿根往下
延伸的。

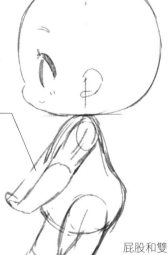

內部的手臂也是和肩膀連
結,看不見的部分也先畫
出來。

手肘的線稿與
下手臂連為一
體,接在上手
臂下方。

屁股和雙腿分開描繪。畫半
側面時將雙腳和屁股的線連
接在一起,但畫側面時,保
留雙腿的形狀可以讓體型顯
得纖細。

圖例② 大喊「喂！」的姿勢（？）
雙腳張開就能展現不同動作（行走、跑動）。

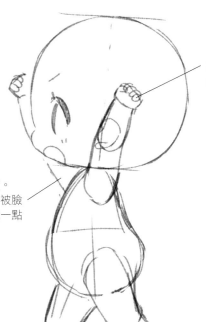

左手臂比頭後側稍低，
是為了讓臉被看見。

內側手臂參考外側的長度。
因向正上方伸展的話手會被臉
擋住，所以稍稍往前降低一點
的角度會更好看。

注意手臂！
想像以圓筒狀的感覺和前
面相連的樣子。

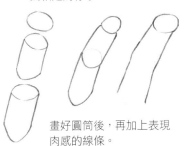

畫好圓筒後，再加上表現
肉感的線條。

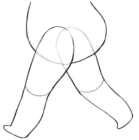

保持這樣讓左右腳互
換也OK！

圖例③

畫行走的姿勢時，要注意不要讓同側手腳同
時往前（往下）。

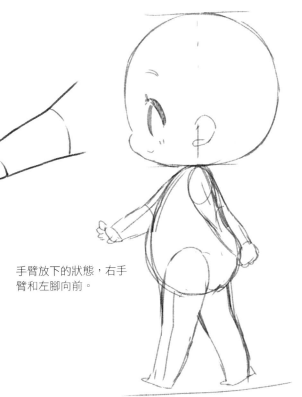

描繪行走的連續動作時，上半身的姿
勢和雙腿要左右互換。
因為腿部往前邁出時，腰會跟著向
前，因此腿根的位置會稍稍錯開。

手臂放下的狀態，右手
臂和左腳向前。

圖例④

試著畫了從起跑開始到跳躍、最後倒在地面的連續動作。
其實不管哪個角色的身體都是一樣的，只是以不同角度呈現而已。

旋轉手腕讓人能從手掌方向看見臉，這也是迷你角色表現的一種方式（當然看得到手臂的姿勢也可以喔！）。
從正面來看，兩手稍微往左右張開。

腳不是平平的連著肚子，而是從腿根開始往下。

畫雙手往前伸的姿勢時，讓手臂和臉頰稍稍重疊會有令人憐愛的感覺。

手臂的連接處也一樣。
注意與地面之間要留下空隙。

啪嗒…

（這種表現方式也成立就是了）

測量頭身的時候，讓地面配合身體畫成斜面。

碰到地板的接地面是臉頰和肚子。調整姿勢不要讓脖子的位置改變。

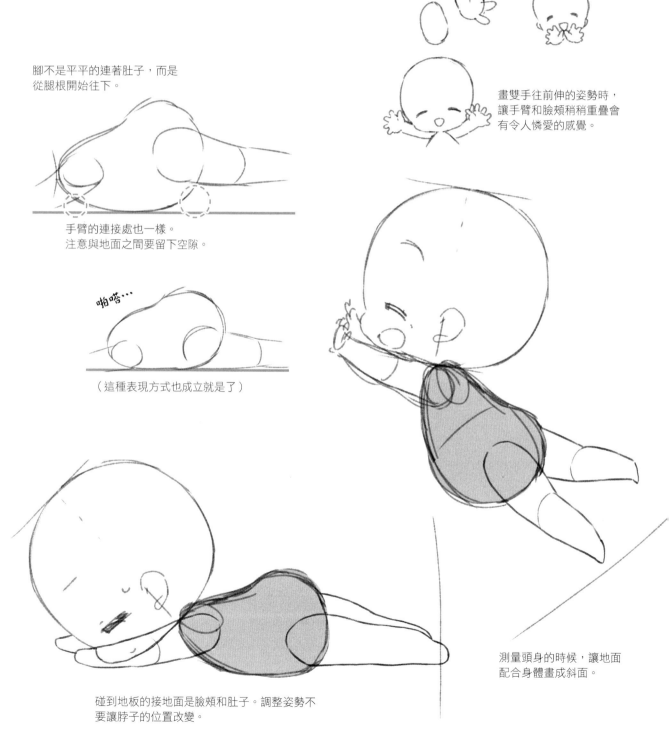

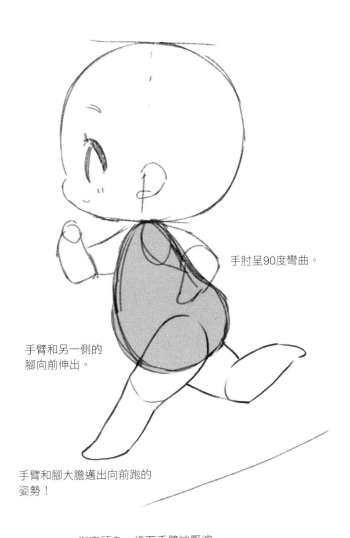

手肘呈90度彎曲。

手臂和另一側的
腳向前伸出。

手臂和腳大膽邁出向前跑的
姿勢！

與高頭身一樣下手臂被壓縮。

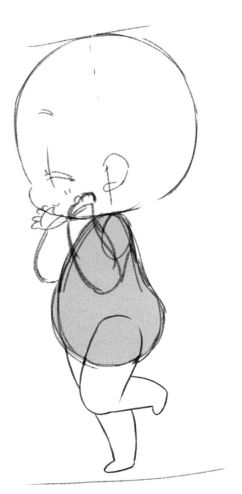

雖然還沒邁步向前跑，但重
心放在右腳。

手腕向內彎，並從內側向外側彎曲（張開）。這
個角度可以展現可愛的感覺。

手腕的角度　　　　　　**手的畫法**

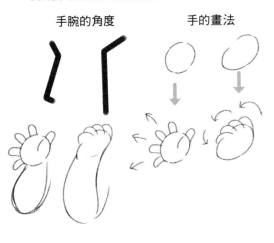

側臉 × 後彎的身體

基本姿勢

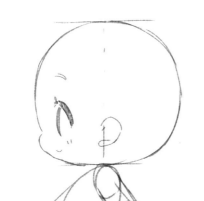

相較於挺直的身體,可以清楚看見背部後彎的樣子。

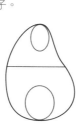

身體是這個形狀!

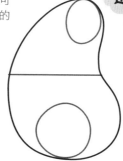

與挺直的身體相比較。

身體的作畫順序

① ② ③

圖例①

手直直伸出去,腳往後踢的跳躍姿勢。
畫成後彎的身體可以展現出躍動感。

手臂連接處的形狀和從連接處延伸的線條。

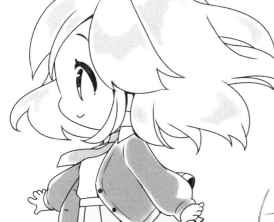

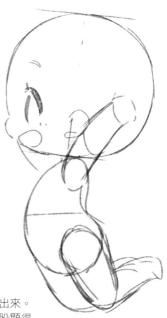

即使內側腿根看不見,也要仔細畫出來。
因為是膝蓋在後方的姿勢,會讓屁股顯得有彈性。屁股和大腿的線稿分開畫。

圖例②

像跨出小跳步的姿勢。因為後彎的身體能展現有女生特質的線條，再將手往內側畫的話，可愛度就會再升級。

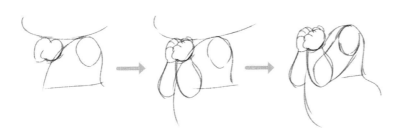

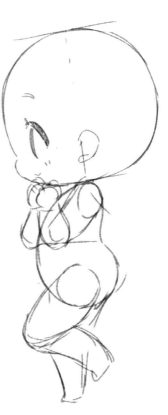

手腕和手掌放在前面，讓形狀呈現可愛的感覺是關鍵。

大腿根部畫成側面看到的位置就OK了。

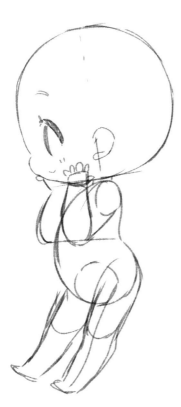

手掌放在臉頰前。之後再畫手肘的位置，並畫上手臂將兩者相連。

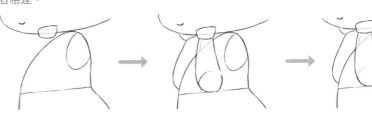

臀部和腿部相連的作畫方式也可以！
要調整位置，讓內側的腳稍微向前。

側臉 × 前彎的身體

基本姿勢

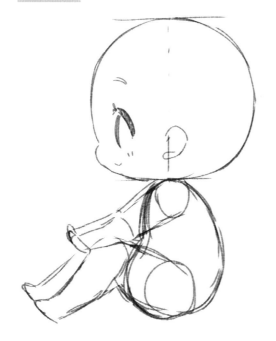

主要是想畫坐姿時使用的臉部和身體組合。

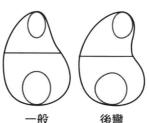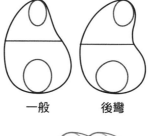

身體是這個形狀!

一般　　後彎

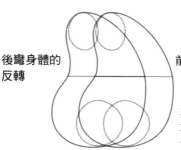

後彎身體的反轉　　　　　前彎

其實和後彎身體左右反轉後的形狀是一樣的…!

身體的作畫順序

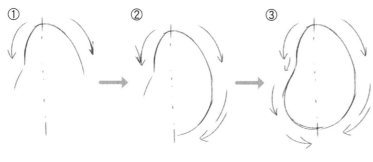

① → ② → ③

改變臉部角度後，給人的印象也會不同。

下手臂壓縮是關鍵!

 → →

雙腳的位置也決定在靠近膝蓋的地方。

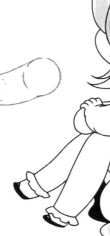

圖例②

手放在旁邊，膝蓋向前凸出的姿勢。可以用在準備起身或準備坐下時的姿勢。

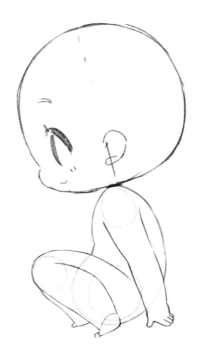

腿部的作畫順序

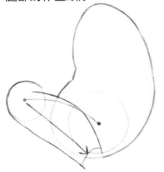

先畫膝蓋位置的線稿。膝蓋下方，小腿前側的部分畫直線，小腿後側則要畫成柔和的曲線。

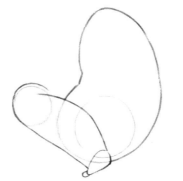

從腳踝開始畫出前面的部分。因為是立刻可以站起來的姿勢，腳底與地面相接。

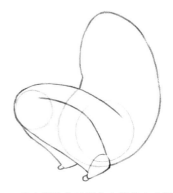

畫大腿線條時要有大腿放在小腿上方的感覺。因為是側面，作畫時露出一點內側的腳，就可以營造出空間深度。

手臂的作畫順序

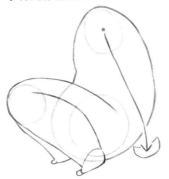

畫手臂時要留意骨頭的線，並沿著那條線畫出圓柱。

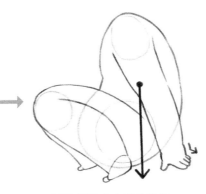

因為是重心向後的姿勢，所以要用手支撐。

半側臉（仰角） ✕ 挺直的身體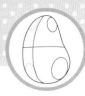

基本姿勢

身體的形狀是挺直的，
但因為臉部是仰角，所
以身體也有點傾斜。

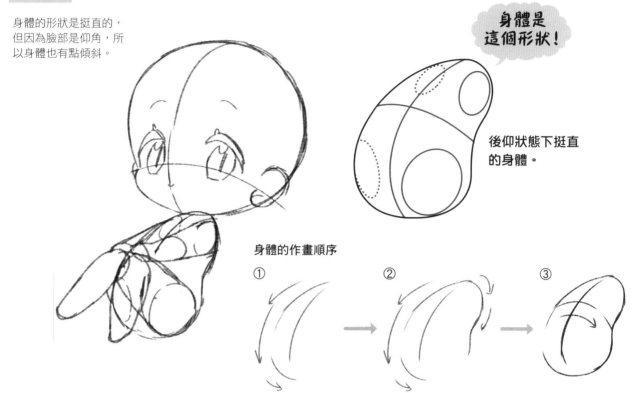

身體是
這個形狀！

後仰狀態下挺直
的身體。

身體的作畫順序

① → ② → ③

圖例①

和大腿根部一樣，腳的方向會影響姿勢給人的印象。

手臂的作畫順序

首先確定手臂和手
肘的位置。

描繪手臂到手肘間
的手臂。

從手肘開始連接壓縮
部分的手臂。

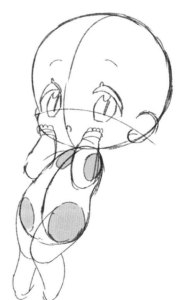

畫腿部時要將膝蓋併在一起。

圖例②

這裡的身體也是相同的，藉由改變手腳姿勢形成不同姿勢。

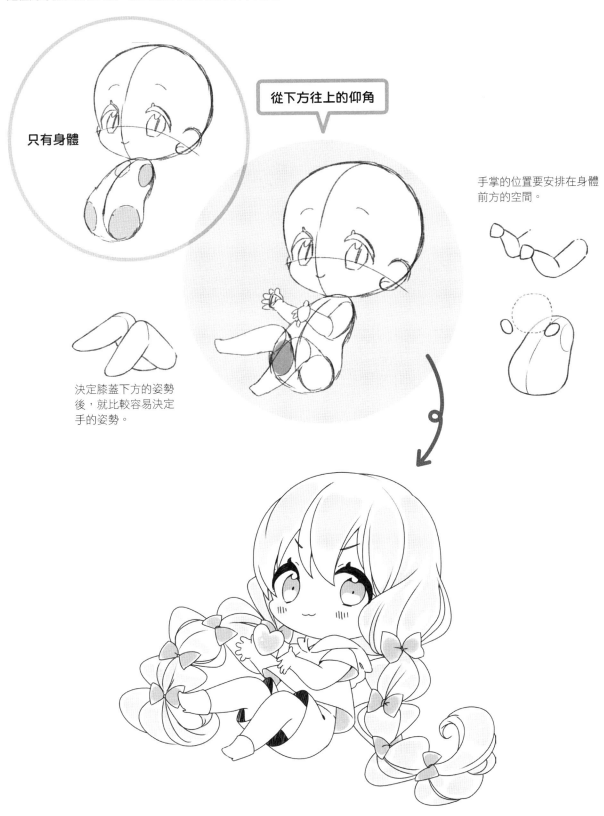

只有身體

從下方往上的仰角

手掌的位置要安排在身體前方的空間。

決定膝蓋下方的姿勢後，就比較容易決定手的姿勢。

再次選用相同身體，並加上各式各樣的足部姿勢。要注意大腿根部的形狀喔！

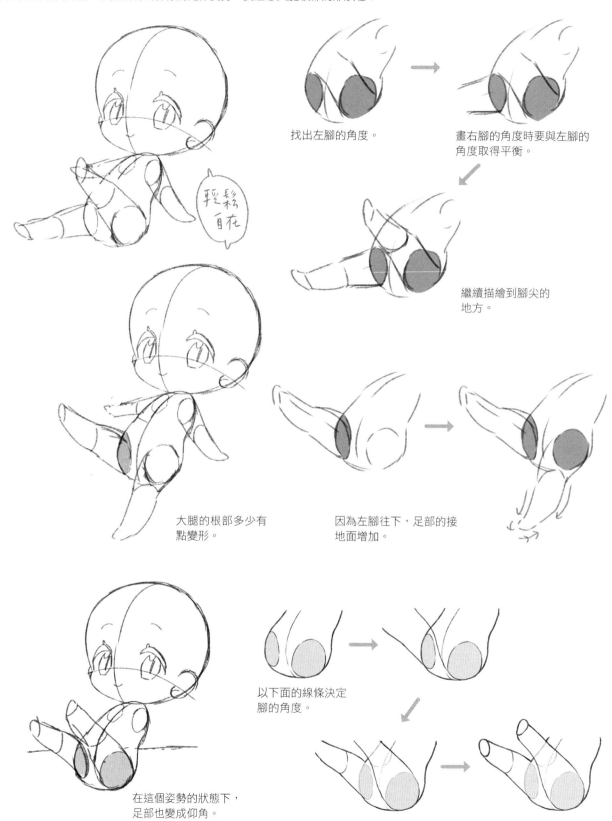

找出左腳的角度。

畫右腳的角度時要與左腳的角度取得平衡。

繼續描繪到腳尖的地方。

大腿的根部多少有點變形。

因為左腳往下，足部的接地面增加。

以下面的線條決定腳的角度。

在這個姿勢的狀態下，足部也變成仰角。

圖例④

張開雙腳，手肘抵住腰部的姿勢。因為是自信滿滿的姿勢，藉由仰視角度能增加威風凜凜的印象。也很適合作為男生的姿勢。

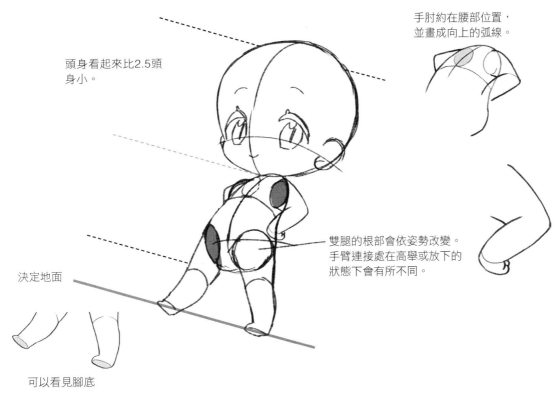

頭身看起來比2.5頭身小。

手肘約在腰部位置，並畫成向上的弧線。

雙腿的根部會依姿勢改變。手臂連接處在高舉或放下的狀態下會有所不同。

決定地面

可以看見腳底

圖例⑤

張開雙手跳躍的姿勢。只要是活力十足的角色，無論男女都很適合。

好喜歡呀呀呀~花畫這個姿勢……活力滿分！

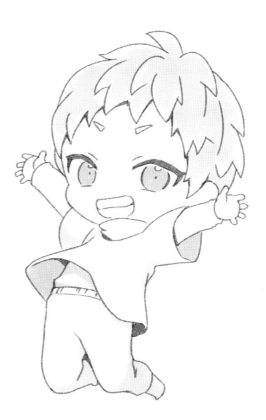

半側臉（仰角） ✕ 後彎的身體

基本姿勢

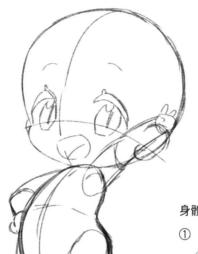

一般的仰角身體

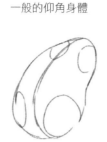

身體是
這個形狀！

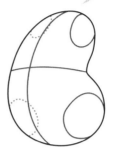

脖子位置相同，從腰
部以下後彎的感覺

身體的作畫順序

① ② ③

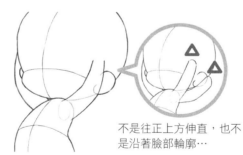

圖例①

雙手抱頭的姿勢。手即使伸
直也無法碰到頭頂，位置大
約在額頭到眼睛上方。

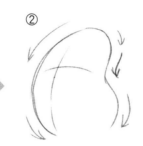

不是往正上方伸直，也不
是沿著臉部輪廓…

通過臉部表面，畫出手臂大致的線
稿。

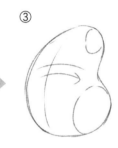

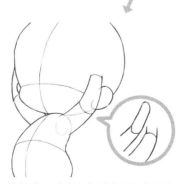

比起將下手臂和上手臂放在臉部前
方，畫在臉部一半的位置較佳。

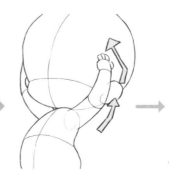

以往內蜷縮的感覺讓
手臂彎曲。

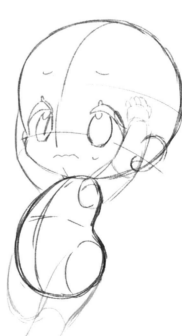

兩腿一踢跳躍起來的姿勢。為了與後踢的雙腿取得平衡，讓雙手向前伸出。

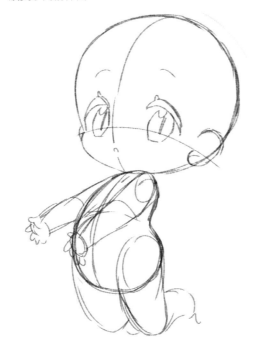

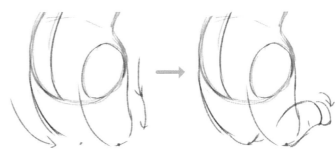

畫下膝蓋的線稿，以這個位置為準，畫出雙腿的弧線。

單腳往前伸的版本。

決定手臂的弧度。

決定手肘的位置。內側手臂與肩膀相連。

依照一開始在上方畫好的弧線，描繪手臂線條。

手掌前端張開，讓力量延展到外側！

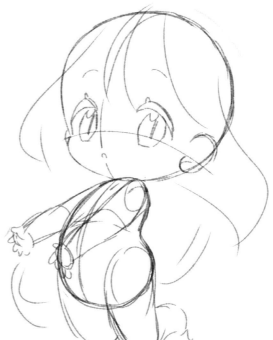

圖例③

坐姿。因為身體向後彎，身軀也大幅縮小。

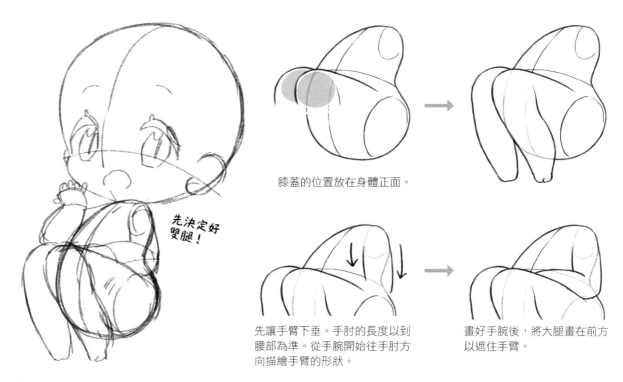

先決定好雙腿！

膝蓋的位置放在身體正面。

先讓手臂下垂。手肘的長度以到腰部為準。從手腕開始往手肘方向描繪手臂的形狀。

畫好手腕後，將大腿畫在前方以遮住手臂。

圖例④

扭轉身體、舉起單手的姿勢。

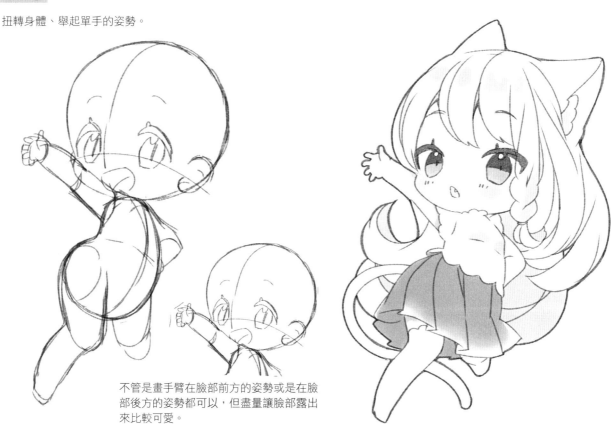

不管是畫手臂在臉部前方的姿勢或是在臉部後方的姿勢都可以，但盡量讓臉部露出來比較可愛。

圖例⑤

身體僅後彎不扭轉，同時伸展手腳的姿勢。在這個姿勢下，雖然手臂在臉部前方，但調整為幾乎不會遮著臉的角度。

分成3個立體的部分再組合。也要在腦中勾勒出遮住部分的形狀喔！

凹凹凸凸

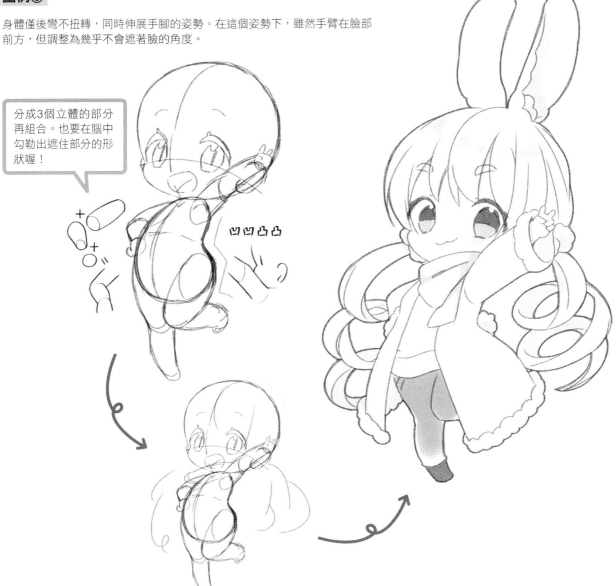

圖例⑥

試著以俯視的拍攝角度來畫抬高的臉且身體向後彎曲的姿勢。

仰視・後彎

因為身體面向下方，所以將脖子的位置往後調整。

半側臉（仰角） ✕ 前彎的身體

基本姿勢

這個組合比起站立姿勢，更適合浮在半空中的姿勢。藉由讓身體傾斜能呈現飄浮的感覺。

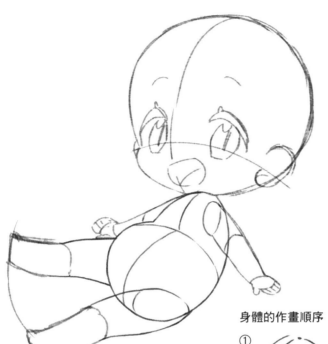

身體是這個形狀！

與後彎身體反轉後的形狀相似。

身體的作畫順序

 ① → ② → ③

將兩側的手腳都調整到看得見的位置，效果good！

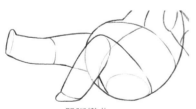

單腳彎曲

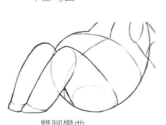

雙腳彎曲

內側手臂上舉的變化

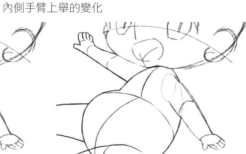

男生角色的畫法

同一個姿勢畫了男女兩個版本。
透過比較差異，作畫時讓男生和
女生展現不同氣質特色吧！

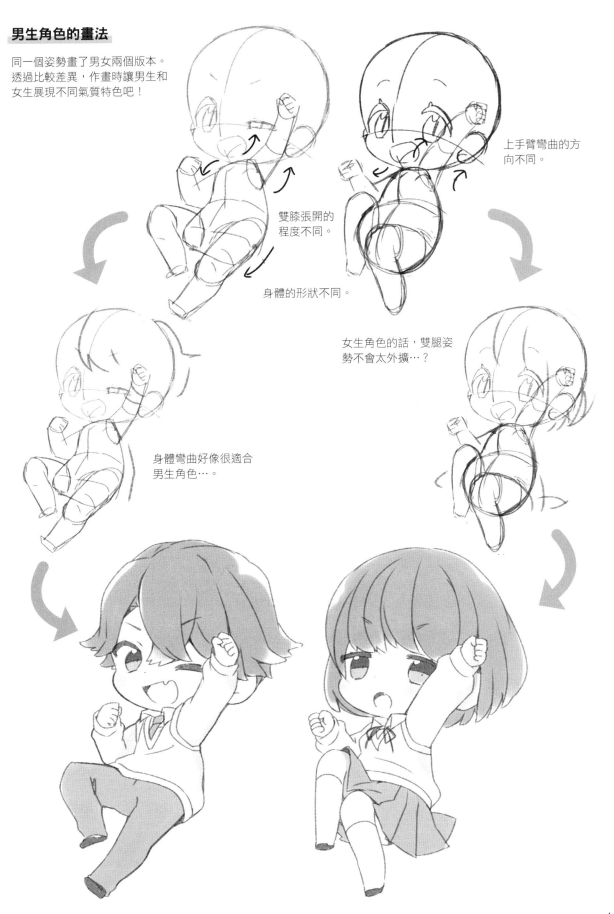

上手臂彎曲的方
向不同。

雙膝張開的
程度不同。

身體的形狀不同。

女生角色的話，雙腿姿
勢不會太外擴…？

身體彎曲好像很適合
男生角色…。

半側臉（俯角） ╳ 挺直的身體

基本姿勢

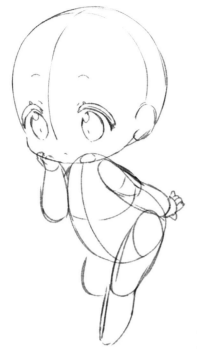

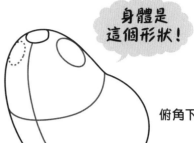

身體是
這個形狀！

俯角下挺直的身體

身體的作畫順序

① ② ③

雖然與脖子連接的地方
和臉部重疊，但也要畫
出形狀。

正中線不要折角，
畫出平緩的弧線。

圖例①

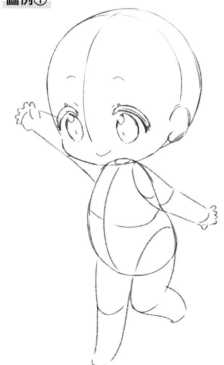

俯角下脖子的連接處要特別注意！
從與正面相同的位置開始畫的話，脖子和身體的連接方
式會變得很奇怪，一定要注意！

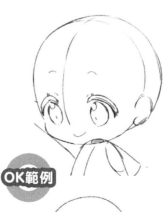

OK範例

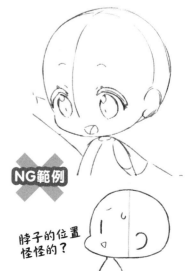

NG範例

脖子的位置
怪怪的？

圖例② 雙腳飄浮在半空飛翔的姿勢。

身體彎曲形成角度後會變得較薄，
同時也會變窄。

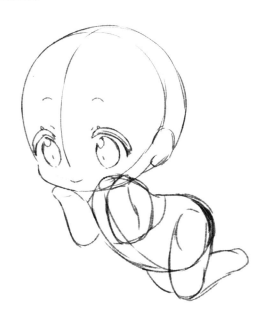

身體彎曲的角度較小。

身體彎曲的角度變大。

NG範例

在身體內側畫上輔助線，找出大腿根部
所在之處。

圖例③

維持飛翔的姿勢，讓雙腳伸長。
有種在晴朗天空中快樂飛翔的感覺。

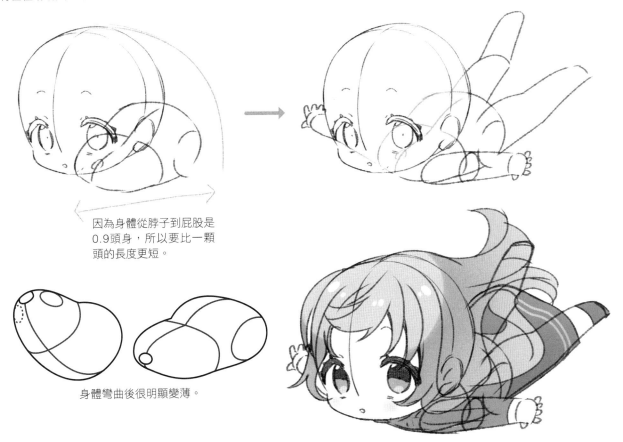

因為身體從脖子到屁股是
0.9頭身，所以要比一顆
頭的長度更短。

身體彎曲後很明顯變薄。

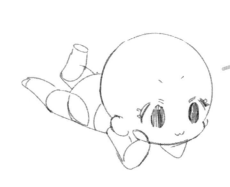
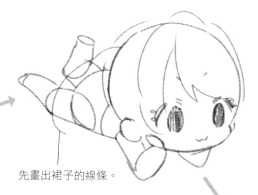

先畫出裙子的線條。

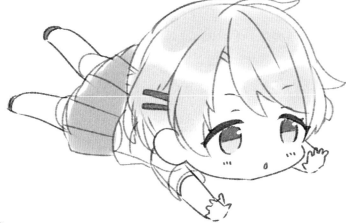

最初雖然選擇手肘放在地上的趴姿，
但後來改為啪噠跌倒的姿勢。
即使想要改變姿勢，臉部和身體也沒
有改變。

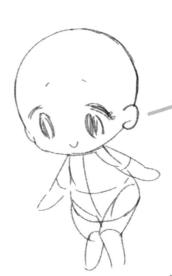
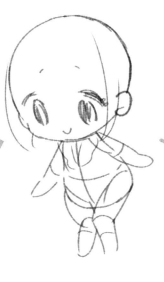
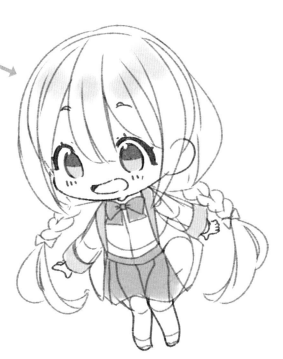

雙膝併攏後會變成可愛的姿勢，但同
時也是平衡不穩定的姿勢。利用這個
特點，試著畫成了女生失去平衡時的
場景。

男生範例

挺直的身體，很適合作為颯爽性格的男生姿勢。女生畫成膝蓋併攏的樣子，男生則畫成雙膝張開的姿勢。

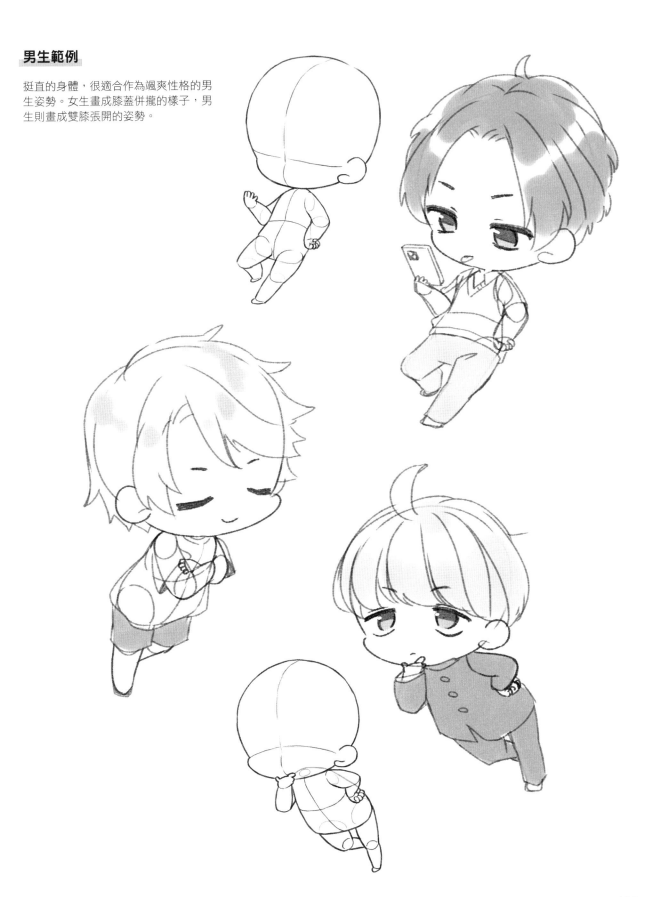

半側臉（俯角） × 後彎的身體

基本姿勢

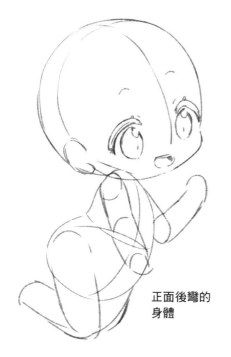

正面後彎的
身體

身體是
這個形狀！

往前傾並後彎的身體

臉部俯視的狀態下，脖子是傾斜的，適合
與所有種類的身體組合。

身體的作畫順序

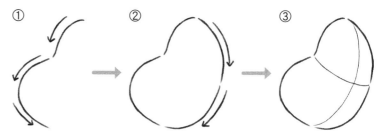

① ② ③

特徵 正面姿勢和向後轉的姿勢可以用相同的身體和臉部組合作畫。

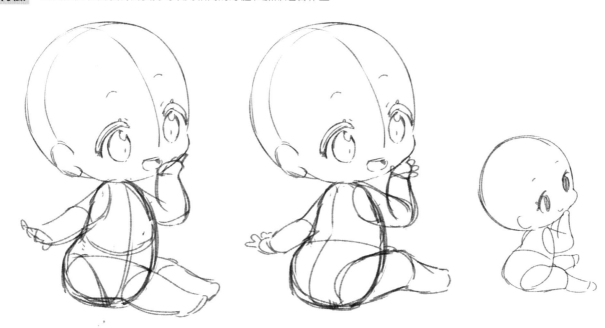

圖例

身體和臉不變的情況下，正面姿勢和向後轉的姿勢都來畫畫看吧！

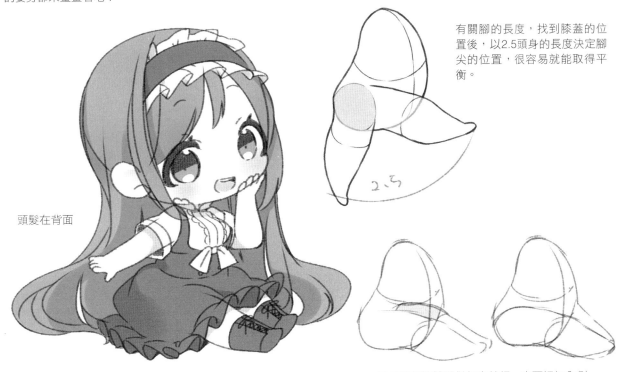

頭髮在背面

有關腳的長度，找到膝蓋的位置後，以2.5頭身的長度決定腳尖的位置，很容易就能取得平衡。

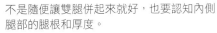

不是隨便讓雙腿併起來就好，也要認知內側腿部的腿根和厚度。

即使看不見，也要畫出大腿根部的位置。

從肩膀開始畫出手臂的線條，右邊的下手臂要畫出弧度。

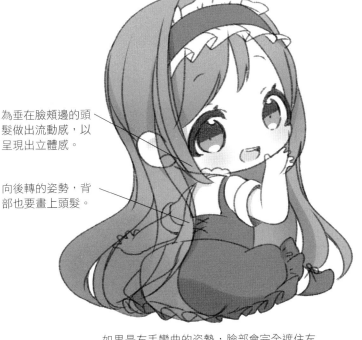

為垂在臉頰邊的頭髮做出流動感，以呈現出立體感。

向後轉的姿勢，背部也要畫上頭髮。

如果是左手彎曲的姿勢，臉部會完全遮住左手，因此決定選擇將前方的右手放在嘴邊的姿勢。

半側臉（俯角） × 前彎的身體

基本姿勢

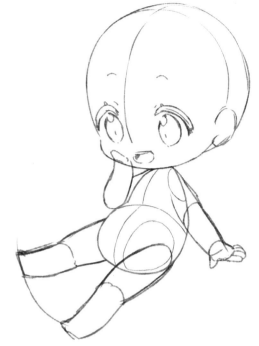

身體是
這個形狀！

俯視

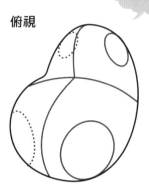

與半側臉（一般）×挺直
的身體相同。

身體的作畫順序

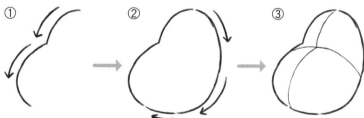

① ② ③

圖例①

宛如踢球前單腳向後彎曲的姿勢。

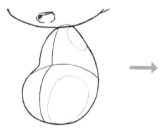

臉部是俯視的，與身體的交接處
（脖子）要稍微往內側畫。

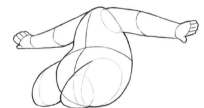

手臂的方向想成是肩膀到手臂之間
以線段連接會比較容易理解。

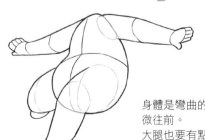

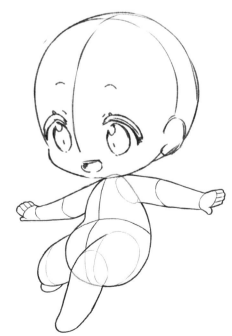

身體是彎曲的，所以腿根要稍
微往前。
大腿也要有點壓迫的感覺是作
畫關鍵。

圖例②

雙腿與地面呈三角形且雙手抱住膝蓋的姿勢。因為是俯瞰視角，臉部給人向前傾斜的印象。

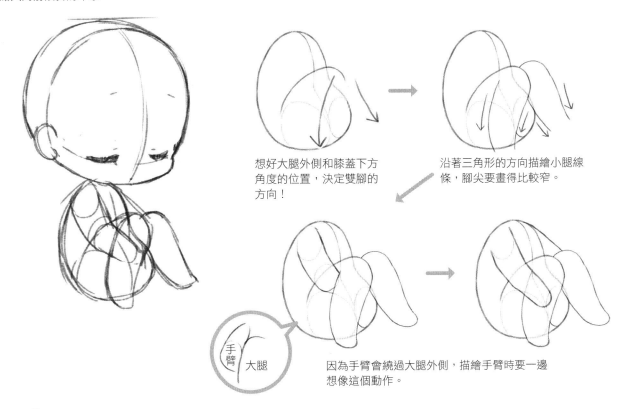

想好大腿外側和膝蓋下方角度的位置，決定雙腳的方向！

沿著三角形的方向描繪小腿線條，腳尖要畫得比較窄。

手臂 大腿

因為手臂會繞過大腿外側，描繪手臂時要一邊想像這個動作。

圖例③

從後方看見彎曲的身體往後轉的姿勢。
雖然看起來很難，但到目前為止一樣，以頭部、身體、手腳的順序來作畫吧！

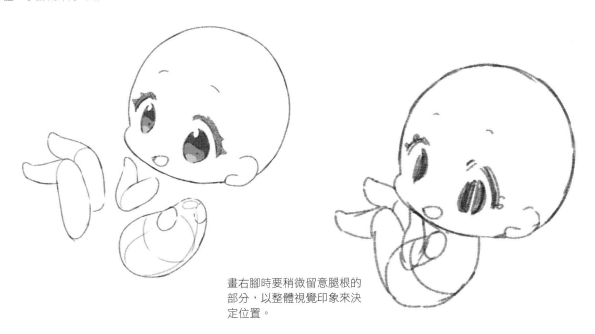

畫右腳時要稍微留意腿根的部分，以整體視覺印象來決定位置。

斜後方視角半側臉 ✕ 挺直的身體

基本姿勢

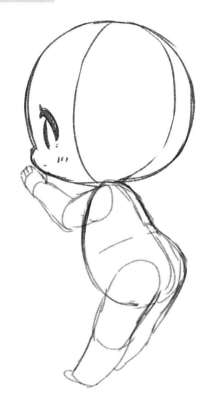

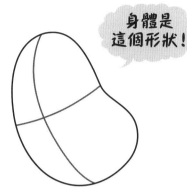

身體是這個形狀！

身體為了配合臉部而前傾，但和「挺直的身體」是同一個形狀。

身體的作畫順序

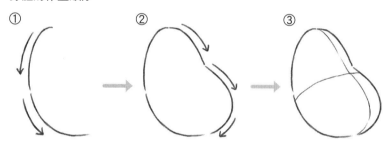

① ② ③

特徵　因為斜後方視角半側臉幾乎看不到臉部，可以設計的姿勢也很有限，但學會後能畫的姿勢種類就更多了。當作是增加姿勢的多樣性來練習看看吧！

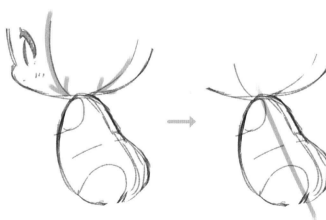

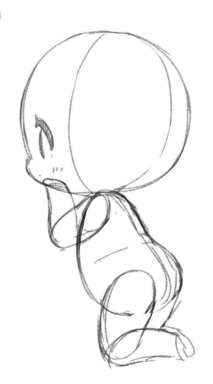

脖子的位置在側面和頭後方弧線的交會處。

身體本身和普通的正面是一樣的，只是軸線向前傾。

圖例①

面向目標伸出手的姿勢。因為是斜後方視角半側臉，從後方往前看的
感覺加強了朝向目標前進的感覺。

大腿根部和腳連接
的地方。

腰和手肘長度相同。
以手掌、手肘的順序來決定
位置。

手臂往前畫就OK了！
由後往前看的時候，手臂
和頭差不多長！

後背和頭後方的
一部分重疊在一
起。

標註腰部位置的輔助線，
用來測量手肘長度。

看得見腳底。

男生角色的畫法

淺色的線是女生的
草稿線。

頭髮沿著頭部草稿線，
展露出圓弧感。

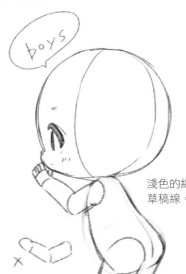

手臂的草稿線也要畫出
立體感。衣服的下襬也
要沿著草稿線。

因為是迷你角色，也可
以讓男生做出有點可愛
的姿勢！

斜後方視角半側臉 × 後彎的身體

基本姿勢

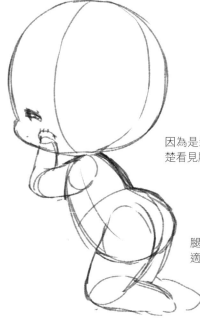

因為是斜後方視角,可以清楚看見腰部後彎的線條。

腿部伸直的姿勢也很適合。

> 身體是
> 這個形狀!

雖然是傾斜的,但和正面的「後彎身體」幾乎相同。

圖例

蝴蝶等配件要畫大一點!

描繪髮箍或髮帶時,要沿著頭的弧度畫線。

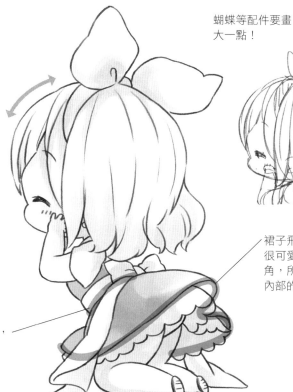

裙子飛起來的感覺看起來很可愛。因為是斜後方視角,所以可以看到一點點內部的感覺。

腰部的草稿線是弧線,不是直線。

這裡的蝴蝶結畫得大一點,綁帶畫長一點是OK的!

可以清楚看見鞋底。

斜後方視角半側臉 × 前彎的身體

基本姿勢

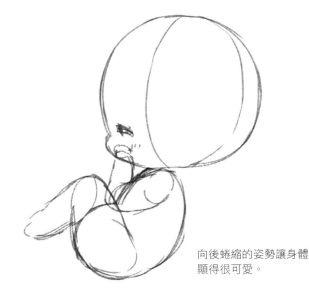

向後蜷縮的姿勢讓身體
顯得很可愛。

**身體是
這個形狀！**

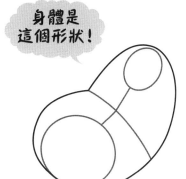

「後彎的身體」左右反轉後
的形狀。

圖例

因為是斜後方視角，作畫時要讓背部比側面
視角看起來更寬一些。

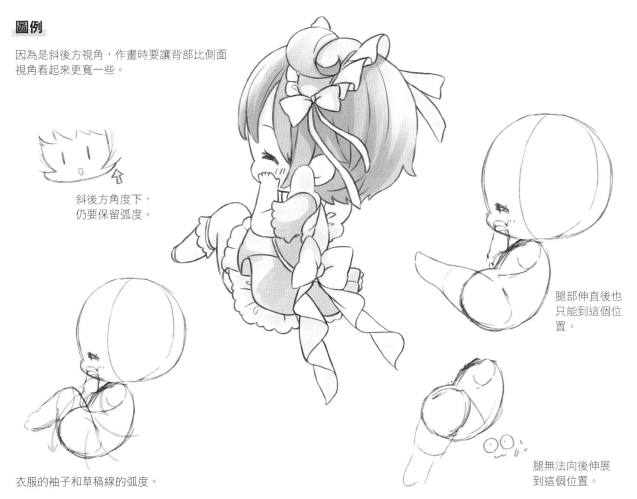

斜後方角度下，
仍要保留弧度。

腿部伸直後也
只能到這個位
置。

衣服的袖子和草稿線的弧度。

腿無法向後伸展
到這個位置。

正臉 ╳ 挺直的身體

正臉的情況下，身體左右對稱，形狀和其他角度的身體不同。此外，因為身體後彎或前彎的動作都很難辨識，所以不適合和正臉組合。

畫正臉時，搭配手腳的動作，嘗試一些沉穩的姿勢也很不錯喔！

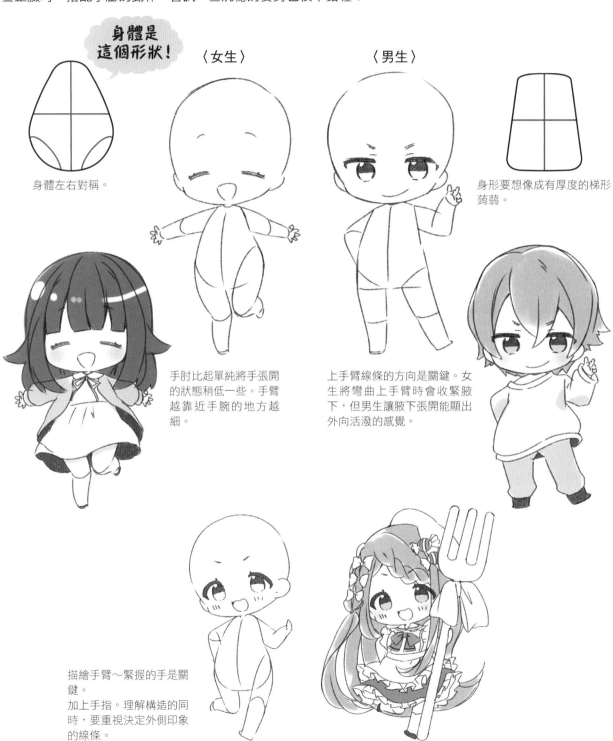

身體是這個形狀！

身體左右對稱。

〈女生〉

〈男生〉

身形要想像成有厚度的梯形蒟蒻。

手肘比起單純將手張開的狀態稍低一些。手臂越靠近手腕的地方越細。

上手臂線條的方向是關鍵。女生將彎曲上手臂時會收緊腋下，但男生讓腋下張開能顯出外向活潑的感覺。

描繪手臂～緊握的手是關鍵。

加上手指。理解構造的同時，要重視決定外側印象的線條。

加上動作演繹，
完成迷你角色！

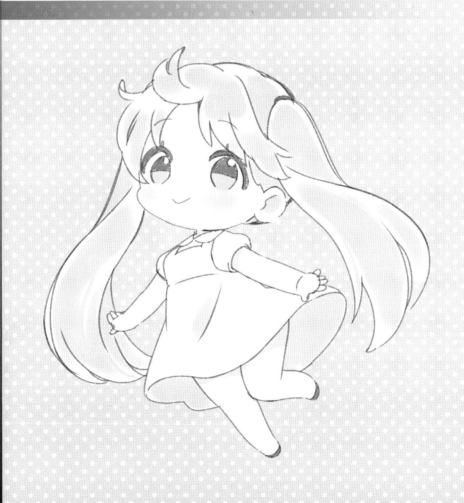

完成姿勢

學會畫擺出各式各樣姿勢的身體後，為了完成插圖，要再畫上頭髮、衣服、配件等細節。在這個地方，也不僅是描繪頭髮、讓角色穿衣服這麼簡單，透過加上與姿勢相關的動態細節，就能讓姿勢變得更可愛。

讓姿勢加分的頭髮、衣服、表情

想畫出有動作變化的迷你角色，不僅是姿勢，也要讓頭髮和服裝參與演出。

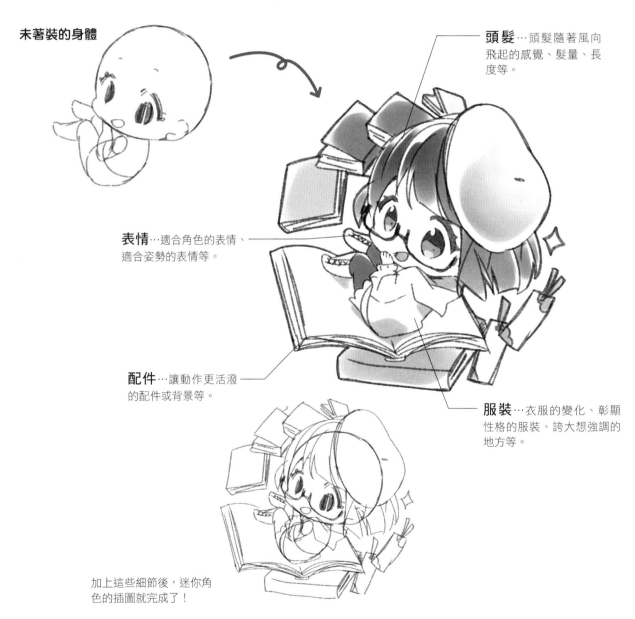

未著裝的身體

頭髮…頭髮隨著風向飛起的感覺、髮量、長度等。

表情…適合角色的表情、適合姿勢的表情等。

配件…讓動作更活潑的配件或背景等。

服裝…衣服的變化、彰顯性格的服裝、誇大想強調的地方等。

加上這些細節後，迷你角色的插圖就完成了！

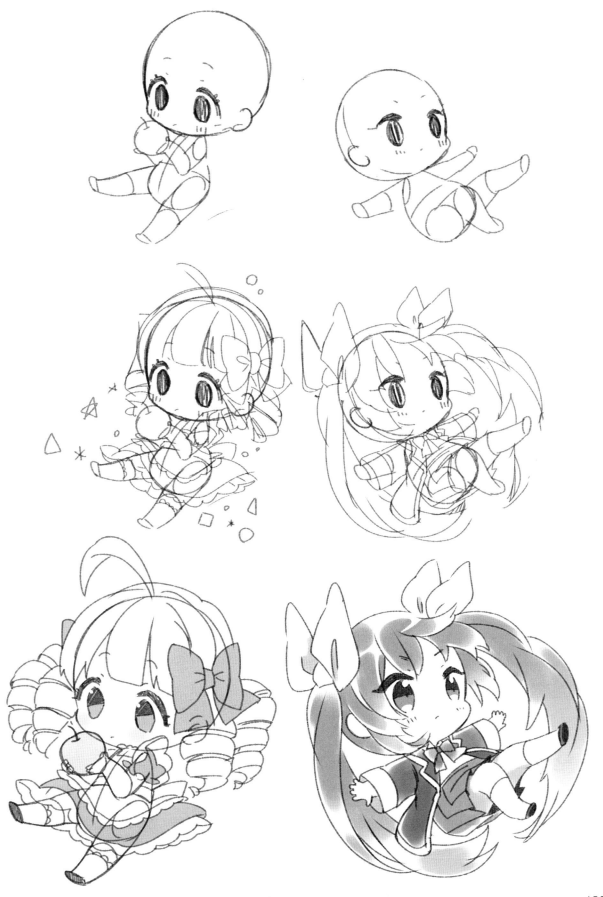

預想姿勢完成後的模樣

來思考看看在角色活動的過程中，「截取的是哪個瞬間的姿勢」。
一併想像前後的動作，就能畫出生動活潑的姿勢。

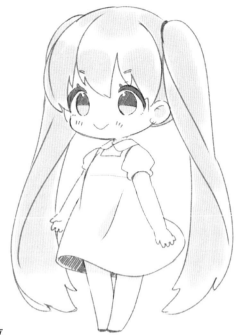

站立
首先嘗試畫普通的站立姿勢。也試想一下頭髮的形狀、
服裝等細節吧！

膝蓋彎曲
截取跳躍前為了做準備而稍微彎曲膝蓋的場景。
為了展示出膝蓋彎曲的感覺，以俯瞰視角來作畫。

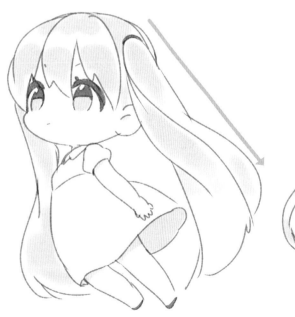

跳躍
跳起來了。這是向上躍起的過程，以頭髮和服裝來表現承受來自前
方阻力的感覺。
此外，為了展現出跳躍的態勢，改為仰望視角。

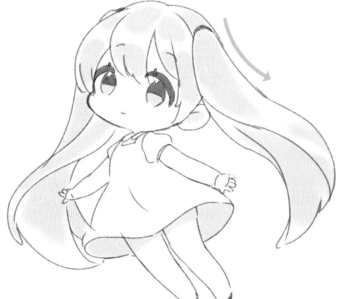

跳躍的頂點
截取跳躍時到達最高點的瞬間，頭髮從綁起來的
地方到中間呈緊繃的狀態。

跳躍後落地
接著，截取跳躍後要落地瞬間的姿勢。
因為承受來自下方的阻力，以正下方微風吹拂的感覺為頭髮和衣服
加上動態感。

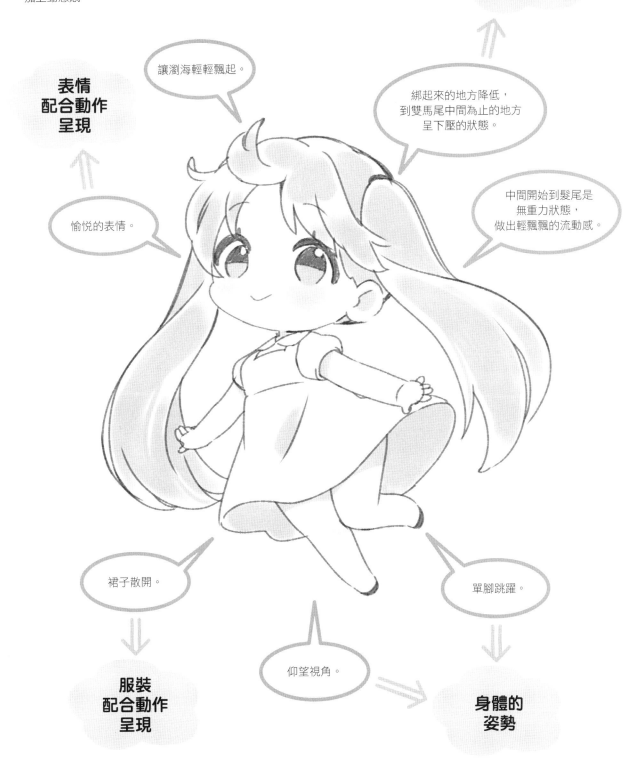

頭髮
配合動作
呈現

讓瀏海輕輕飄起。

表情
配合動作
呈現

綁起來的地方降低，
到雙馬尾中間為止的地方
呈下壓的狀態。

愉悅的表情。

中間開始到髮尾是
無重力狀態，
做出輕飄飄的流動感。

裙子散開。

單腳跳躍。

仰望視角。

服裝
配合動作
呈現

身體的
姿勢

畫出不同的髮型表現

髮型改變後印象也跟著改變

即使是同樣的身體、同樣的臉，只要髮型不同，印象就會有很大的差異。此外，和一般頭身不同，迷你角色的髮型的動態感和髮量都可以自由設計。

首先畫好身體架構，再畫上適合姿勢和表情的姿勢。描繪髮型時，要一邊意識到外部輪廓線條喔！

雙馬尾①

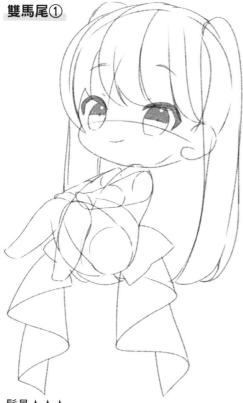

髮量★★★
長度★★★★
雙馬尾畫得比一般頭身更長的話，一目了然又十分可愛。此外，在衣服加上一些波浪皺褶，會讓輪廓顯得更有個性。

雙馬尾②

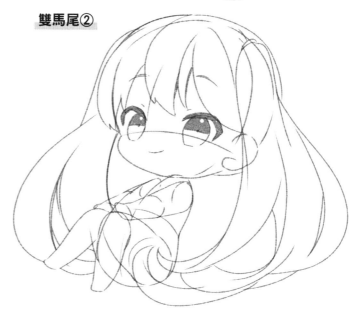

髮量★★★★
長度★★★★
衣裝等很簡單的話，增加雙馬尾的髮量，讓外部輪廓容易理解。

短髮

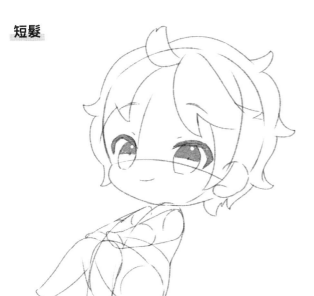

髮量★
長度★

與前例相反，想讓姿勢看得清楚、好好描繪服裝的話，
搭配清爽的髮型很重要。這個時候，在描繪輪廓時為突
顯特徵，透過畫出呆毛或讓頭髮翹起可以彰顯個性。

鮑伯頭

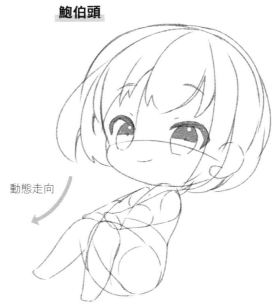

動態走向

髮量★★
長度★

髮型很簡單的話，藉由讓髮型呈現動態，就能
讓輪廓變得有特色。

長髮

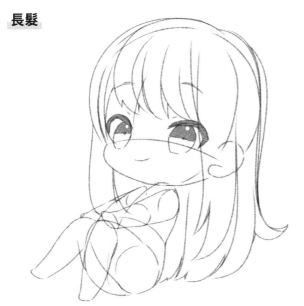

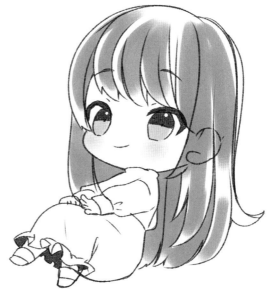

髮量★★
長度★★★

畫長髮時，和雙馬尾一樣，畫得比實際長度更誇張的話，能讓人容易掌握輪廓線條。
實際上，以一般頭身來說到胸口的長度已經算是長髮了，但因為迷你角色的身體很短，同樣畫到胸前會無法給人長髮的感
覺。因次，要特地加長頭髮，才容易讓人留下長髮的印象。

長頭髮　要多長？

構思髮型的時候，有三種思考方式。
①分成肩／腰／足部三階段來構思頭髮長度的思考方式
②有角色原型的話，配合該角色的思考方式
③有角色原型的話，配合臉部周遭，觀察肩部以下的平衡加以調整的思考方式
　一個一個來看看吧！

①分成肩／腰／足部三階段來
構思頭髮長度

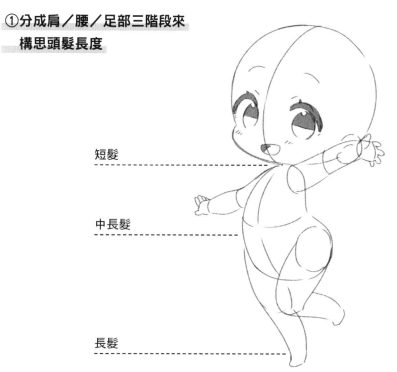

短髮

中長髮

長髮

迷你角色不分男女，身體一律都是
2.5頭身，臉部器官的大小也幾乎
相同。因此，為了展現角色個性，
熟練的畫出不同髮型的風格就變得
很重要。

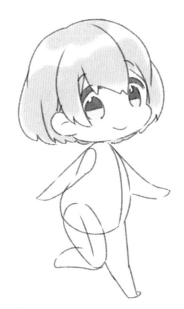

短髮
看起來很活潑的感覺。

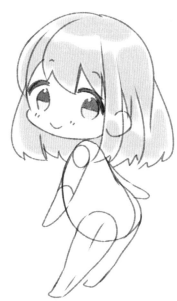

中長髮
展現女生特質的髮型。

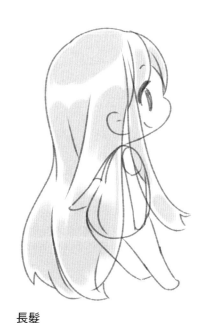

長髮
實際頭身的話，頭髮長度不會到這個
地方，這是迷你角色才有的自由作畫
空間。

②有角色原型的話，配合該角色

如有角色原型的話，試著找出角色原型的髮型特徵，將特徵移轉到迷你角色身上。

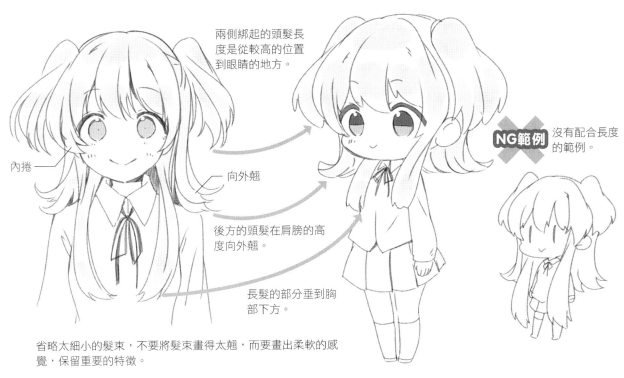

兩側綁起的頭髮長度是從較高的位置到眼睛的地方。

內捲

向外翹

後方的頭髮在肩膀的高度向外翹。

長髮的部分垂到胸部下方。

NG範例 沒有配合長度的範例。

省略太細小的髮束，不要將髮束畫得太翹，而要畫出柔軟的感覺，保留重要的特徵。

Point 重視輪廓線條

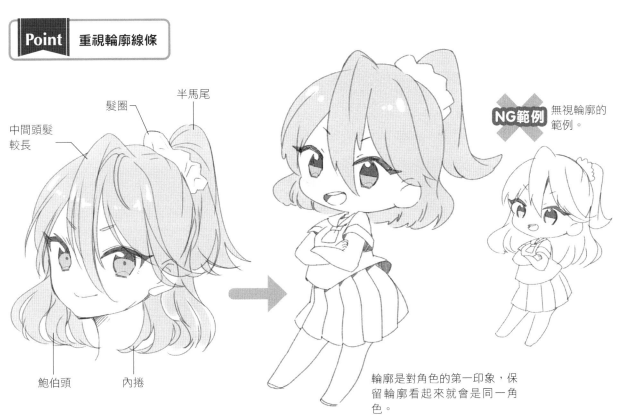

髮圈

半馬尾

中間頭髮較長

鮑伯頭　　內捲

NG範例 無視輪廓的範例。

輪廓是對角色的第一印象，保留輪廓看起來就會是同一角色。

③有角色原型的話，觀察平衡再加以調整

先畫好臉部周遭後，觀察平衡再加以調整的模式。臉部周遭給人特別強烈的印象，
因此要依照角色原型的特徵來畫。

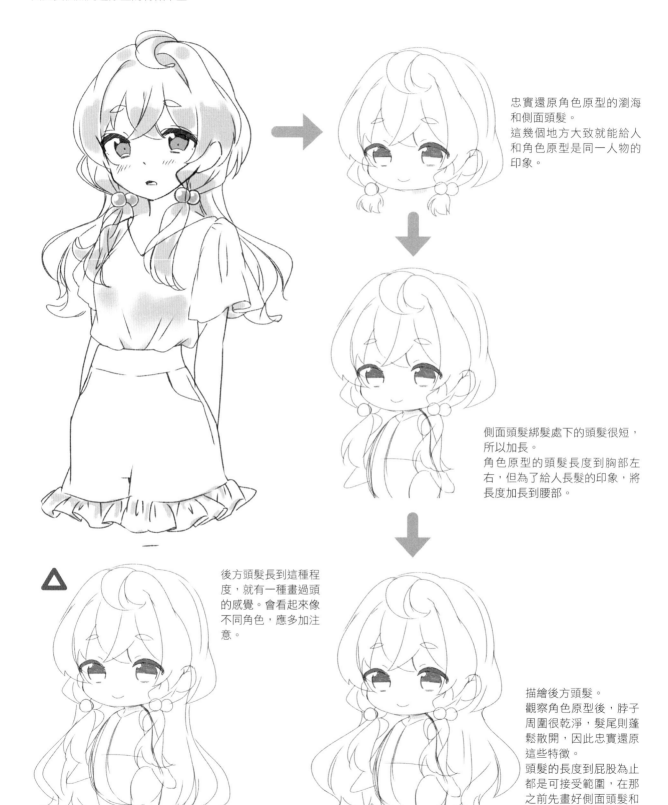

忠實還原角色原型的瀏海和側面頭髮。
這幾個地方大致就能給人和角色原型是同一人物的印象。

側面頭髮綁髮處下的頭髮很短，所以加長。
角色原型的頭髮長度到胸部左右，但為了給人長髮的印象，將長度加長到腰部。

後方頭髮長到這種程度，就有一種畫過頭的感覺。會看起來像不同角色，應多加注意。

描繪後方頭髮。
觀察角色原型後，脖子周圍很乾淨，髮尾則蓬鬆散開，因此忠實還原這些特徵。
頭髮的長度到屁股為止都是可接受範圍，在那之前先畫好側面頭髮和綁髮處的位置。

厚重的頭髮和輕盈的頭髮

畫迷你角色時，髮量一旦改變，視覺上的印象就會大不相同。即使是同一髮型也會有很明顯的差異，因此要依據想為角色塑造的印象來決定髮量喔！

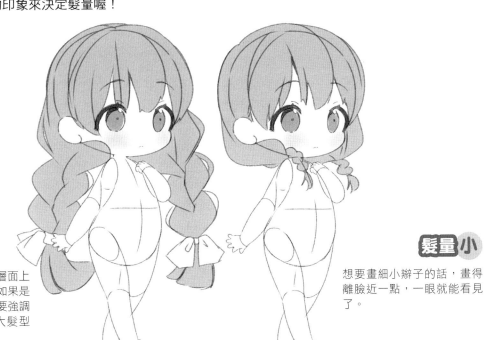

辮子

髮量大

以一般頭身而言，在物理層面上很難有這麼大的辮子，但如果是迷你角色就沒問題了。想要強調辮子造型的話就盡情放大髮型吧！

髮量小

想要畫細小辮子的話，畫得離臉近一點，一眼就能看見了。

雙馬尾

同樣是雙馬尾，依據髮量不同，角色的印象也會改變。髮量加大的話，乍看之下很厚重，但若是畫在迷你角色身上的話就沒有關係。

髮量小

畫成細辮子有輕盈的感覺。

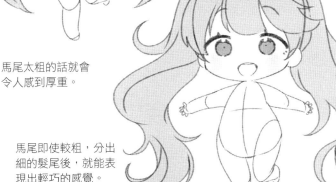

馬尾太粗的話就會令人感到厚重。

馬尾即使較粗，分出細的髮尾後，就能表現出輕巧的感覺。

髮量大

141

讓頭髮有動感

即使沒有擺出大動作,透過做出髮流的方向,就可以營造出有動感的姿勢。
同樣的髮型,因為髮流方向不同,就會給人不同印象。

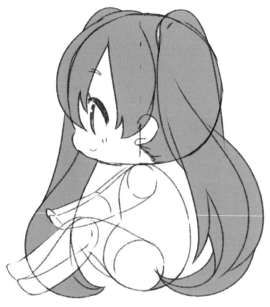

一般雙馬尾直直下垂的髮型。然而,畫側臉
的時候,為了儘量讓人看清楚髮型,將內側
雙馬尾畫在比實際位置稍微更前面的地方,
可以加深頭髮給人的印象。

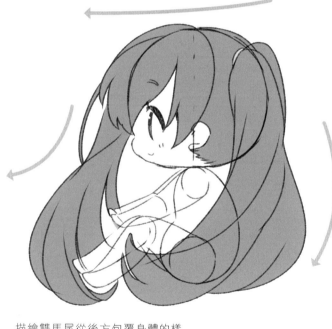

描繪雙馬尾從後方包覆身體的樣
子,可以營造風從後方吹來的感
覺。此外,頭髮越靠近臉,越有一
種惹人憐愛的印象。

增加髮量,讓頭髮延伸到碰到地面的長
度。因為接觸到地面,可以做出大波浪
的流動感。

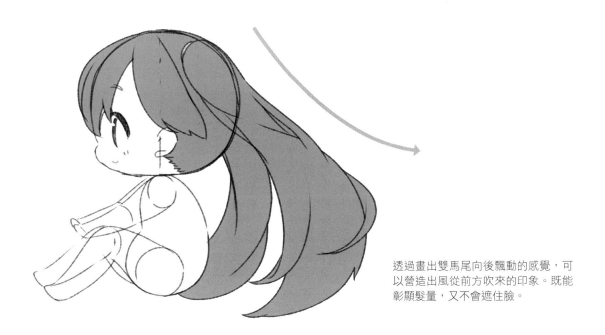

透過畫出雙馬尾向後飄動的感覺，可以營造出風從前方吹來的印象。既能彰顯髮量，又不會遮住臉。

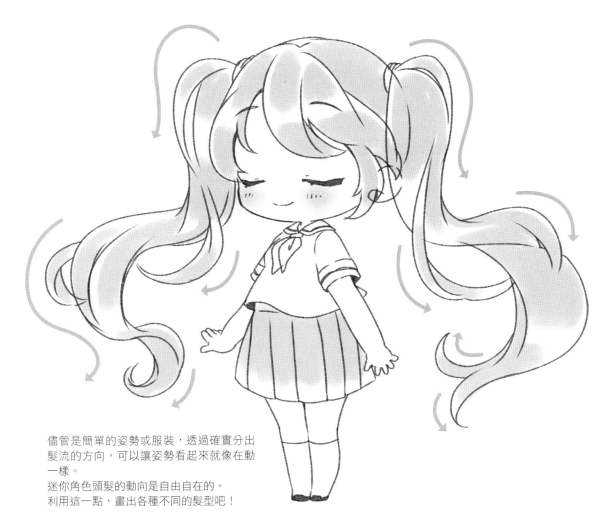

儘管是簡單的姿勢或服裝，透過確實分出髮流的方向，可以讓姿勢看起來就像在動一樣。
迷你角色頭髮的動向是自由自在的。
利用這一點，畫出各種不同的髮型吧！

畫出不同的服裝表現

畫完身體姿勢後，接著就是和頭髮同樣重要的服裝表現了。迷你角色臉部很大，身體卻很小，因此服裝通常也是小小的，不過試著做出無視重力的設計、加重下襬和袖子的分量，可以讓姿勢更動感喔！

裙子的動態

制服的裙子

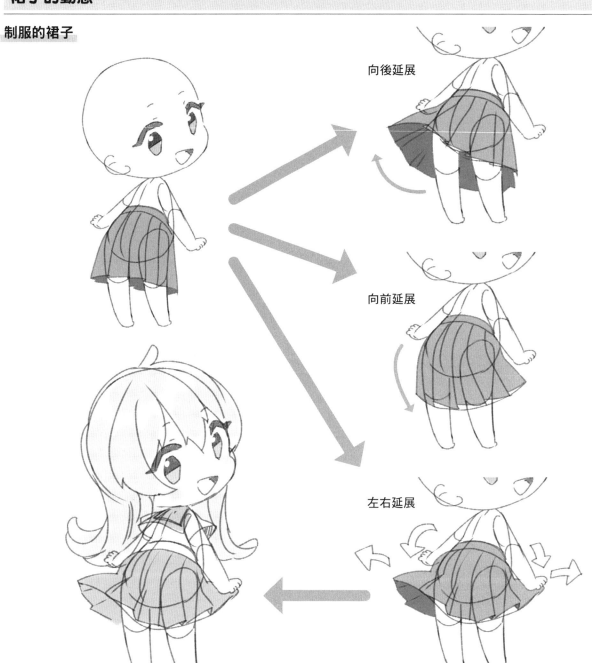

向後延展

向前延展

左右延展

連身裙 想讓裙子有動感時，可以放大布塊的面積，讓裙子延展成各式各樣的形狀。迷你角色不受重力影響，形狀更能自由發揮。
然而，迷你裙等服裝在迷你角色身上很難做出表現，所以要畫得長一點。

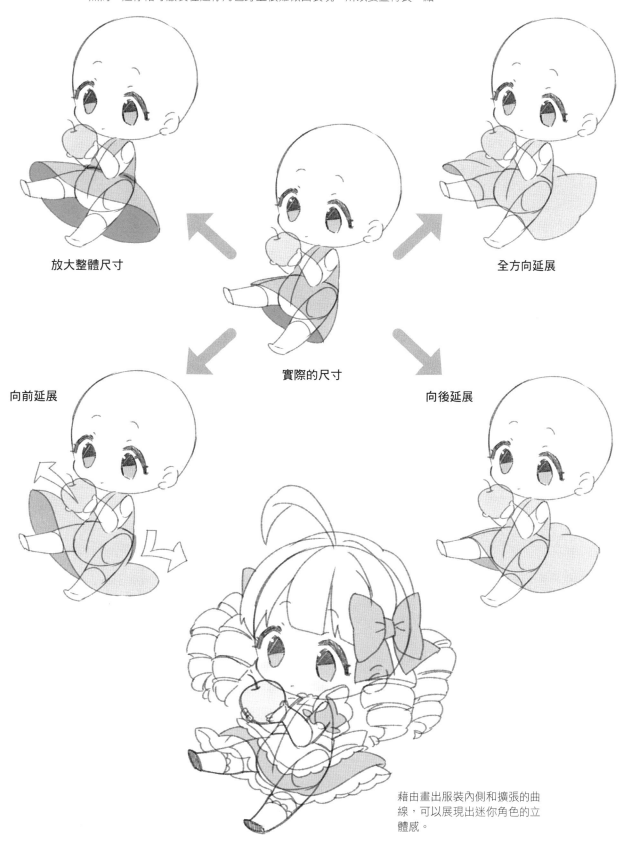

放大整體尺寸

全方向延展

實際的尺寸

向前延展

向後延展

藉由畫出服裝內側和擴張的曲線，可以展現出迷你角色的立體感。

皺褶

在頭髮的單元時有說明過作畫時要意識到輪廓線條，畫皺褶等服裝設計時，也是先畫出輪廓後線條後，更容易展現出動感。

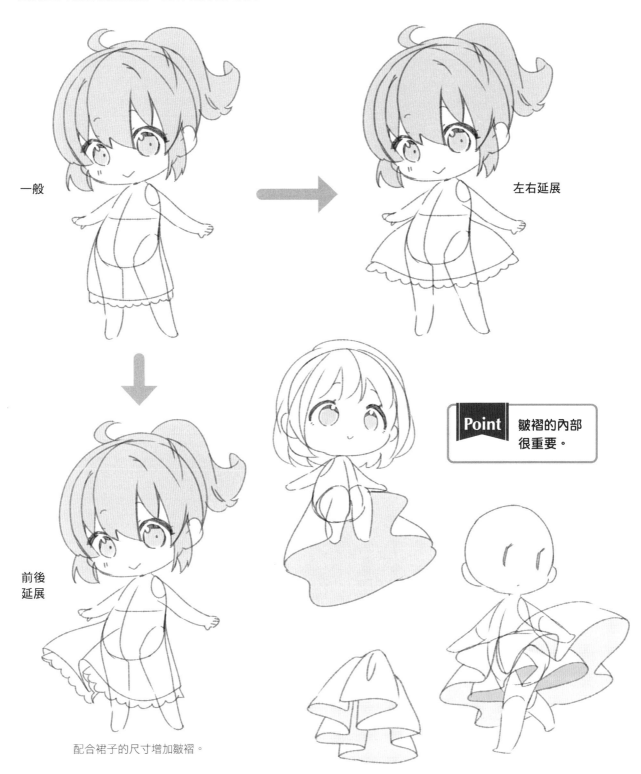

一般

左右延展

前後
延展

配合裙子的尺寸增加皺褶。

Point 皺褶的內部
很重要。

一般

放大尺寸更容易辨認出衣
服特徵。

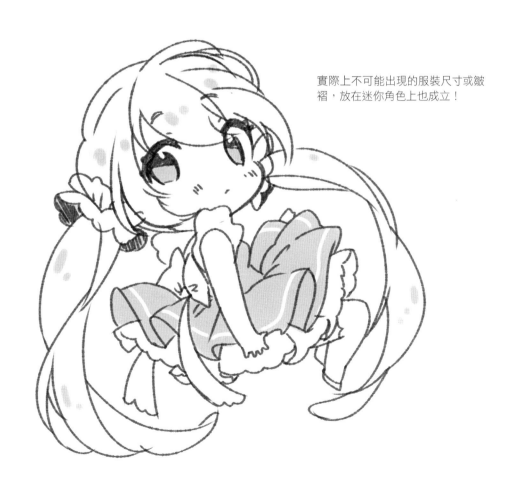

實際上不可能出現的服裝尺寸或皺
褶，放在迷你角色上也成立！

外套

男生的話，長褲很難加上動感，但藉由外套下襬等地方也可以呈現動感。畫得比實際的設計更長、放大尺寸，讓角色個性更突出吧！

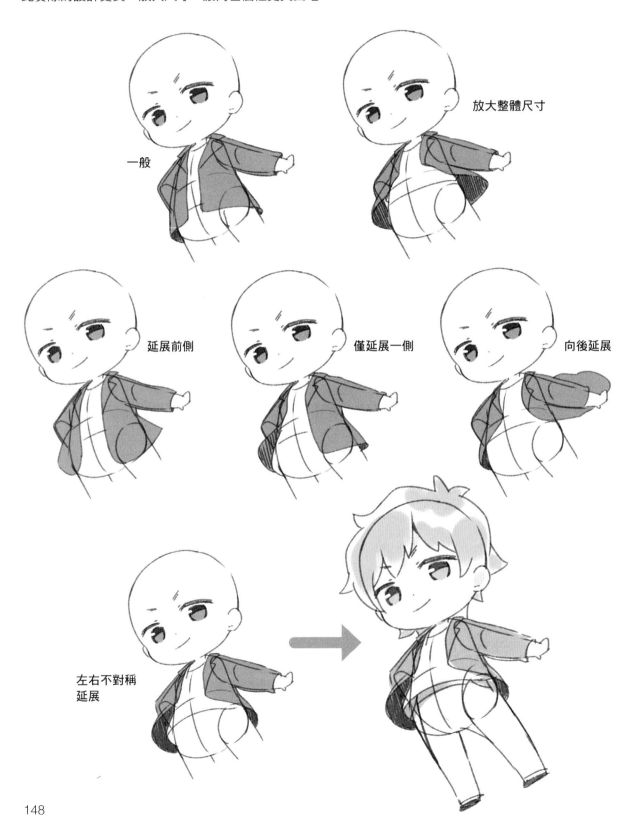

一般

放大整體尺寸

延展前側

僅延展一側

向後延展

左右不對稱延展

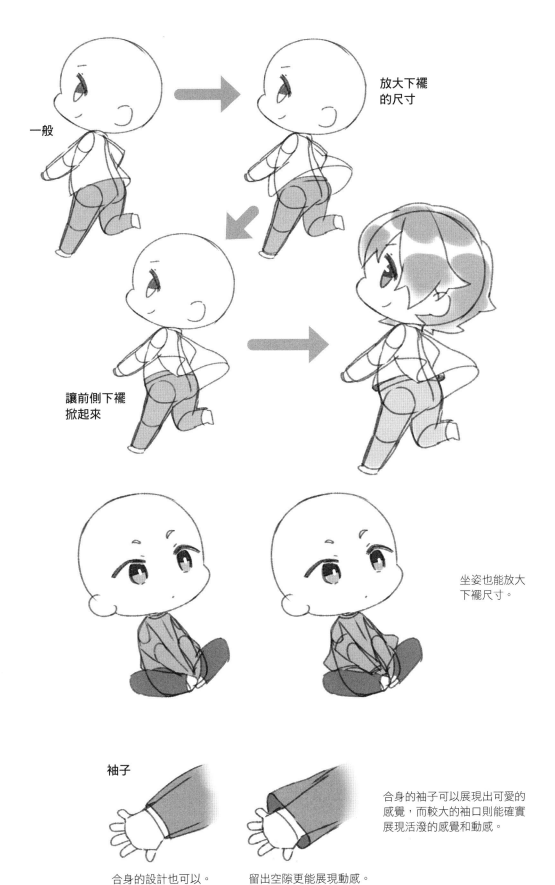

一般

放大下襬
的尺寸

讓前側下襬
掀起來

坐姿也能放大
下襬尺寸。

袖子

合身的設計也可以。

留出空隙更能展現動感。

合身的袖子可以展現出可愛的
感覺，而較大的袖口則能確實
展現活潑的感覺和動感。

149

將連帽衫帽子的比例畫得比實際
衣服上的帽子更大，確實描繪出
帽子的弧線。然而，即使如此實
際上迷你角色的頭部還是完全放
不進去⋯⋯。

從正面來看，帽子太小幾乎看不
見。這個時候，藉由放大帽子再
加上動態感，就能確實畫出連帽
衫的感覺。

畫連帽衫時，拉開拉鍊讓前面打
開更能展現動感，是比較好的畫
法。前面不打開和打開的狀況
下，布的視覺效果會變得不同。

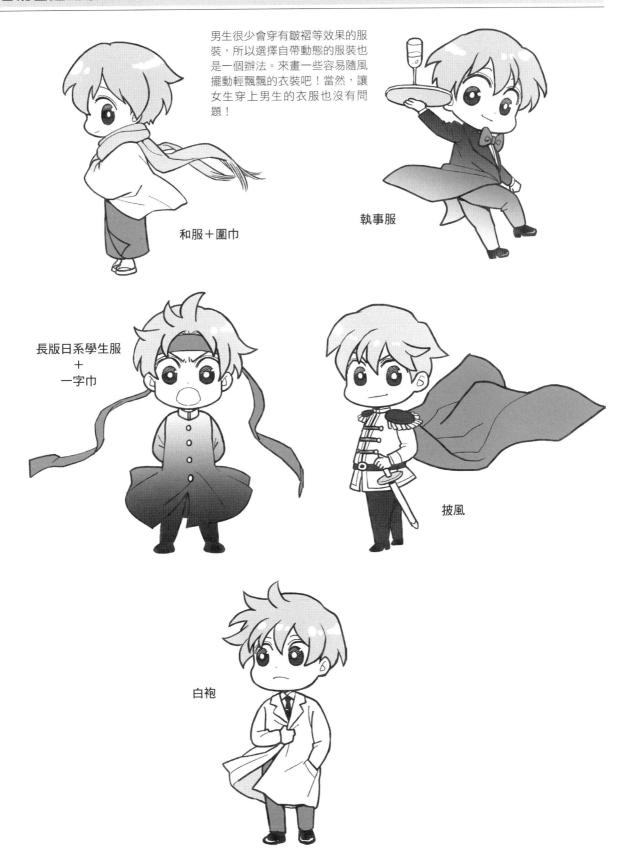

男生很少會穿有皺褶等效果的服裝，所以選擇自帶動態的服裝也是一個辦法。來畫一些容易隨風擺動輕飄飄的衣裝吧！當然，讓女生穿上男生的衣服也沒有問題！

和服＋圍巾

執事服

長版日系學生服
＋
一字巾

披風

白袍

髮飾

畫短髮等難以藉由頭髮營造動態感的髮型時，好好利用髮飾來表現吧！畫髮飾時，要意識到輪廓線條，故意畫得誇張一點可以確實讓人留下印象。

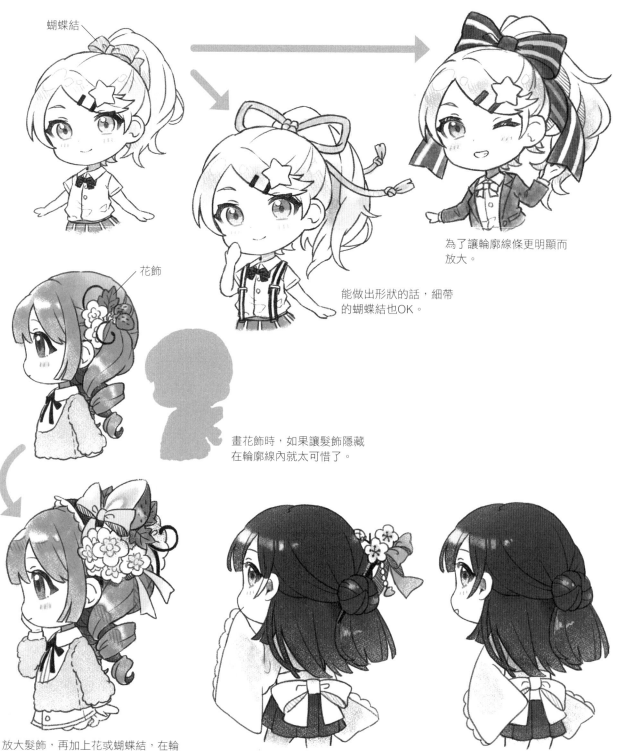

蝴蝶結

為了讓輪廓線條更明顯而放大。

能做出形狀的話，細帶的蝴蝶結也OK。

花飾

畫花飾時，如果讓髮飾隱藏在輪廓線內就太可惜了。

放大髮飾，再加上花或蝴蝶結，在輪廓上更能彰顯個性。

透過配戴髮飾，可以讓頭髮更生動。此外，這個情況下加上丸子頭，就有視線誘導的效果。

帽子

畫帽子也要像畫髮飾時一樣，在描繪的同時意識到輪廓線條。
帽子是特別能展現角色個性的裝飾，與其畫得小小的，不如配合臉部放大更引人矚目。

畫鴨舌帽時，若畫得太小，只能看見一半。配合迷你角色的臉，帽子也放大來畫吧！

如果不想畫得太大，反過來縮小尺寸也可以喔！若能看見禮帽的輪廓，小小一頂放在頭上也很可愛。

斜戴帽子的話既不會影響頭髮輪廓，也可以清楚畫出帽子的線條。雖然尺寸較小無法覆蓋整個頭部，但帽子不會從頭上掉下來。

將帽子大膽放大的範例。展現出帽子的線條，變成顯而易見的特徵。

畫出不同的表情表現

學會畫身體、髮型和服裝後,最後加上表情,迷你角色就完成了。只要在有限的元素中加上一點點差異,就能彰顯角色個性。

眉毛和嘴巴的表情

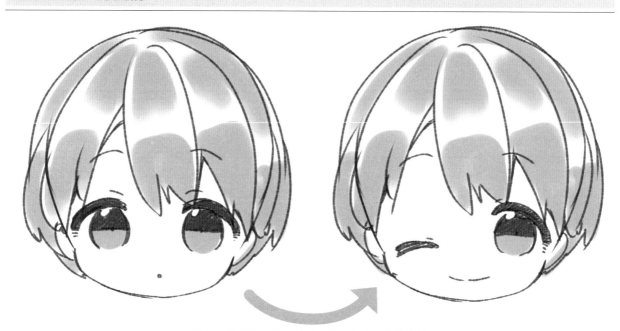

改變一隻眼睛和嘴巴的形狀後…變成開心的表情

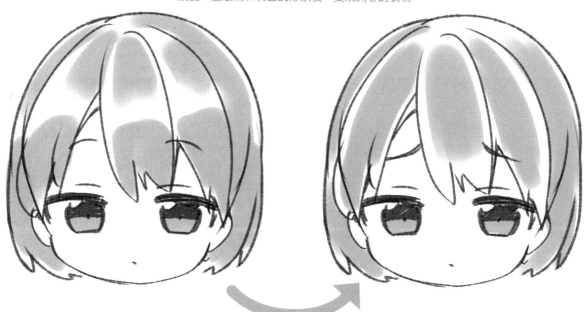

改變眉毛的形狀…變成傷心的表情

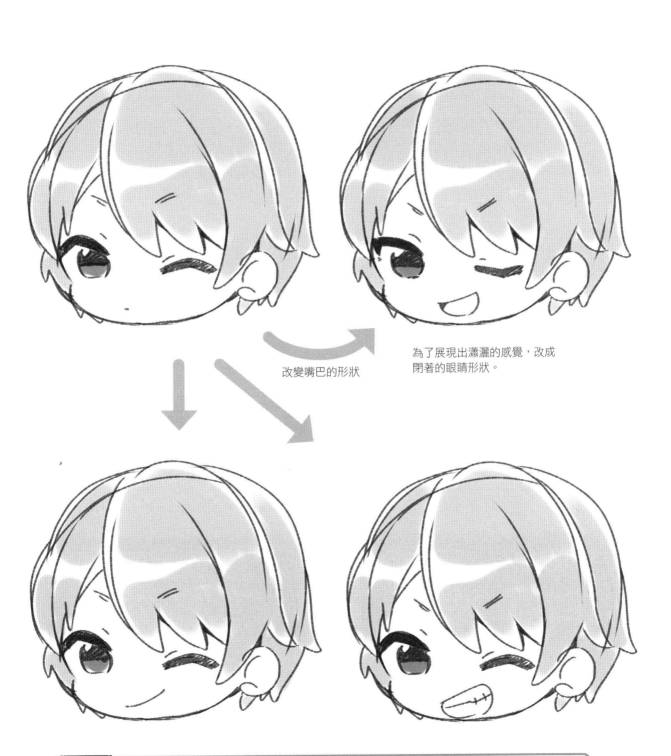

改變嘴巴的形狀

為了展現出瀟灑的感覺，改成
閉著的眼睛形狀。

Point 與女生相比，男生的嘴巴可以畫得比較大，容易藉由嘴巴做出表情。

以眼睛的表情表現角色個性

因為迷你角色的眼睛很大，眼睛的表情相當重要。為了表現出角色的個性，讓角色做出適合動作的表情，可以讓整體姿勢更引人注意。

眼睛的形狀…各種眼尾的表現

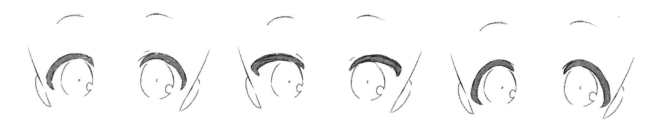

眼睛的形狀…各種呆滯眼神的表現

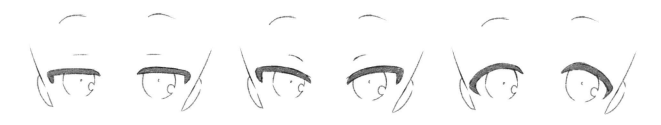

睫毛的形狀

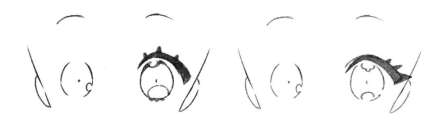

眉毛的形狀

戲劇化的表情

迷你角色也很適合漫畫般戲劇化的表情。

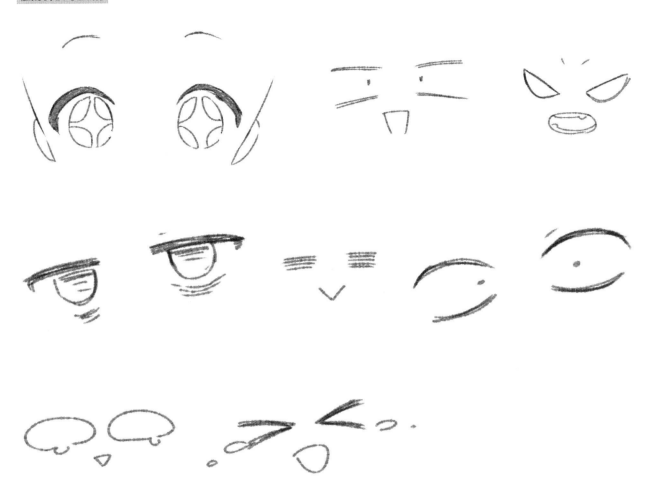

如果是戲劇化的表情，沒有立體感也沒關係。

使用配件來表現

會畫身體、髮型、服裝、表情就能畫出迷你角色，作為進階版，透過加上配件，可以展現出角色個性和營造動態感。如果不知道要畫什麼姿勢，積極的運用看看配件和背景設計吧！

加上配件

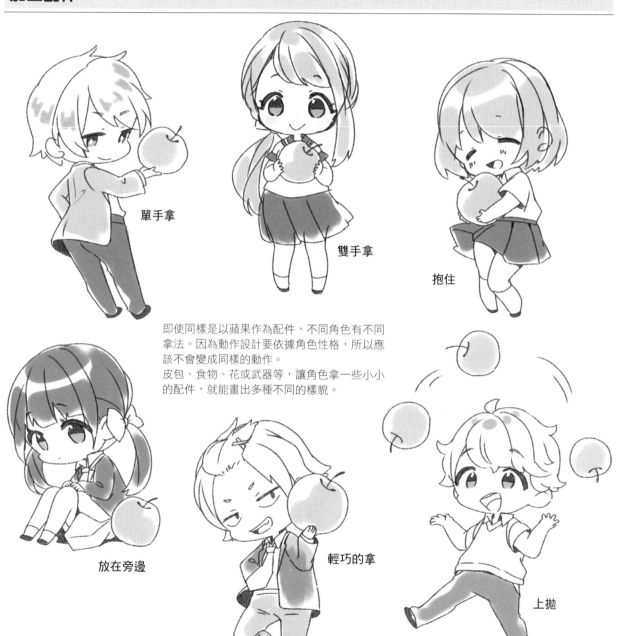

單手拿

雙手拿

抱住

即使同樣是以蘋果作為配件，不同角色有不同拿法。因為動作設計要依據角色性格，所以應該不會變成同樣的動作。
皮包、食物、花或武器等，讓角色拿一些小小的配件，就能畫出多種不同的樣貌。

放在旁邊

輕巧的拿

上拋

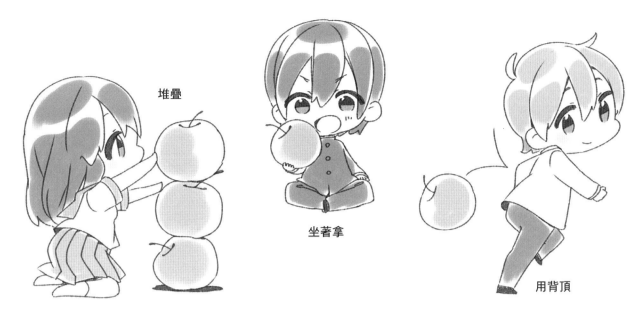

堆疊

坐著拿

用背頂

放在頭上　進階畫法。在角色四周畫一點點綴的設計，就會變成氣氛完全不同的插畫。如果覺得只畫角色有點單調的話，畫一些花樣來裝飾吧！

以動物服飾來表現

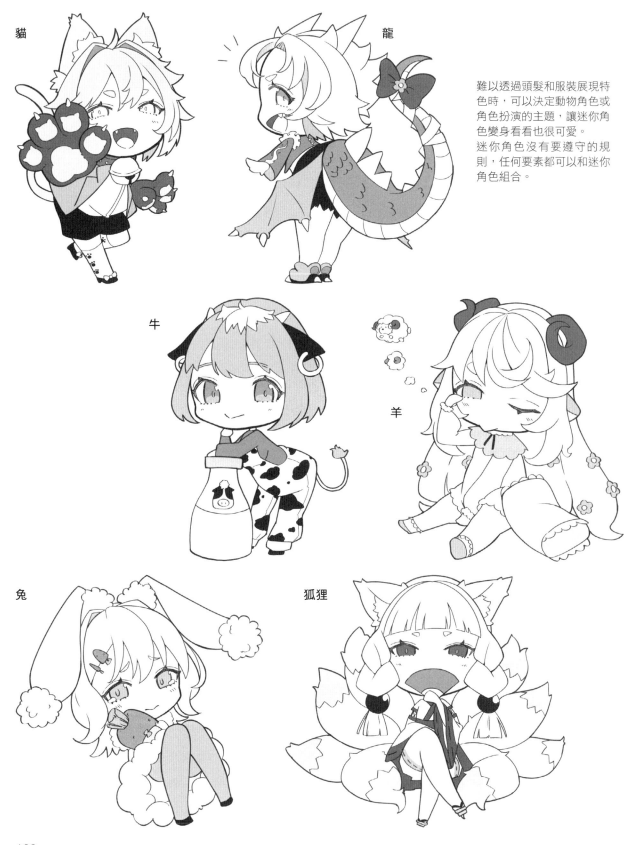

貓

龍

難以透過頭髮和服裝展現特色時，可以決定動物角色或角色扮演的主題，讓迷你角色變身看看也很可愛。
迷你角色沒有要遵守的規則，任何要素都可以和迷你角色組合。

牛

羊

兔

狐狸

迷你角色特有的表現

咖啡杯

聖代玻璃杯

坐進咖啡杯或聖代玻璃杯等，都是像迷你角色這種小小人物才能有的配置。對一般頭身來說大概只是可以握在手上小巧的尺寸，對於迷你角色來說已是很大的尺寸了。

盤子

小瓶子

木盒清酒

瓢羹

決定形狀後畫出不同的姿勢

思考圓形的姿勢設計

①決定主題

首先要決定主題。雖然什麼主題都可以,但不是讓角色站立、擺出姿勢這麼簡單。再加上一些配飾,像是花、顏色或動物等等,加入主題後就能設計出更有特色的角色。

②決定形狀

這次所有的輪廓都會放在「圓」之中。
必須多方考慮在圓內要安排什麼姿勢。
在這個階段概念還很模糊。

③決定姿勢和頭部的位置

決定頭部位置以及尺寸時,不要把頭部尺寸畫得太小。

Point ○對於迷你角色的頭部來說再適合不過!放大各個元素配置時不要留下空隙。

④設計姿勢　　依據主題,開始思考更具體的姿勢。

Point 想像角色性格後,更容易浮現出姿勢的畫面。

→這是要描繪有活力的小朋友角色!

很有精神感覺不錯

可以表現動感…!

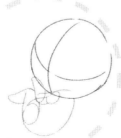

有點太乖了～

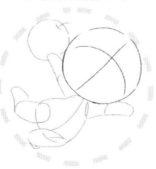

因為是迷你角色又想強調蘋果。畫大一點也OK!

決定是**這個**!

⑤思考衣服和頭髮　頭髮和衣服是能展現動感的最大物件。

1

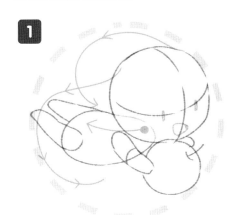

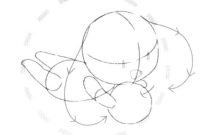

NG範例 注意不要超出〇的形狀！

畫好姿勢的線稿後，為了填補〇的空隙畫出
髮流和衣服的走向。

2

讓人看見髮尾！

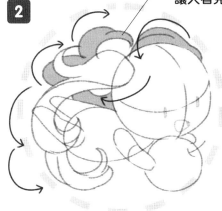

這次以雙馬尾填補空隙。以一束一束的頭
髮畫出高低差異，更容易展現動感。

3

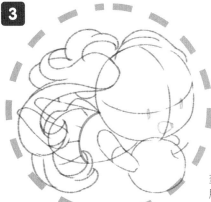

畫好頭髮後，衣
服要配合髮流來
畫。

決定好前方的雙馬尾後，畫出裡面的頭髮
以填補空隙。

ex）如果是短髮的話

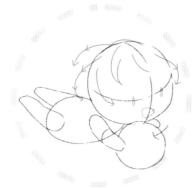

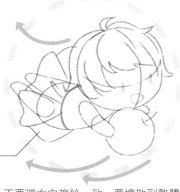

畫出髮流方向，以填補圓形外框
的空隙。

不必執著於用頭髮填補空
隙，以衣服或小配件來填
滿空白。

不要讓方向趨於一致，要擴散到整體
加大面積。

⑥以表情彰顯個性

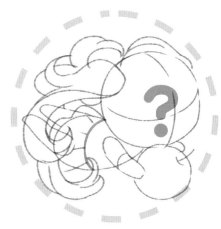

乖巧的

精神滿滿！
但眼睛沒有張開～

因為是迷你角色，
大大的眨眼也good。

閃閃發光

決定是
這個！

⑦以小配件填補空隙彰顯個性

填滿灰色區塊

儘量做出圓形外框。

畫上可以烘托氣
氛的裝飾物。

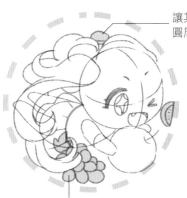

讓其他水果分散在
圓周邊。

在頭髮和衣服間畫裝飾以
展現深度。

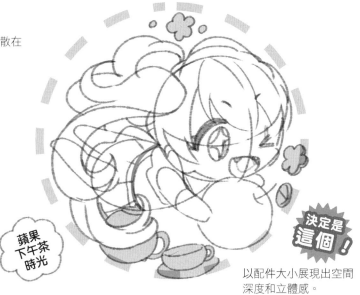

蘋果
下午茶
時光

決定是
這個！

以配件大小展現出空間
深度和立體感。

圓形設計，完成。

像這樣決定形狀後思考姿勢安排並描繪，對於像是壓克力吊飾等迷你角色周邊
商品的製作上都很有幫助。

壓克力吊飾等，通常都是事先就決定好尺寸和在一開始就決定好形狀的情況下
作畫。

在這個時候，可以參考這個作畫思路喔！

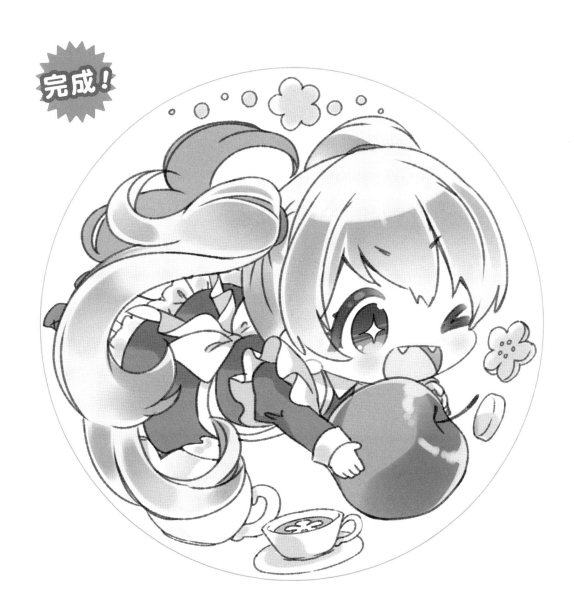

設計上的多樣性

不僅是這次設計的姿勢，還可以畫出各式各樣的姿勢。
改變主題、改變姿勢，思考看看各種可能性吧！

以花為主題

花的種類繁多，也很容易Q版化，很適合壓克力鑰匙圈等的設計。在髮流和衣服方向的相反位置放上花，可以呈現出平衡的美好畫面。

以裝飾表現

男生角色的話，頭髮和服裝很難呈現動態感，要積極運用配件和裝飾。

短髮

畫短髮時，用衣服可以增加分量感，但如果是裙子很短的服飾，可以藉由放大蝴蝶結等裝飾來畫出圓弧的感覺。

雙人版本

兩個人的話密度變得很高，背景僅畫上簡單的圖樣就OK了！

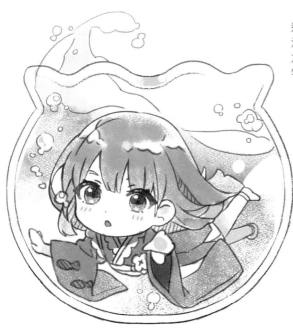

運用金魚缸圓弧的外形
決定外圓大小。設定上
加入像雪花球等圓形的
物件也很可愛吧！

同樣的，沿著像雨傘等圓
形小物的圓弧作畫，可以
填滿空白處。
剩下的地方，可以畫上草
木等。

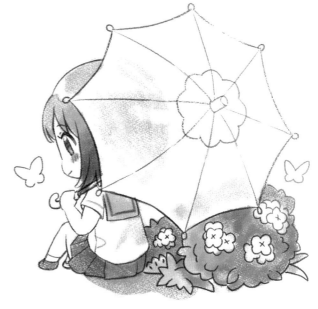

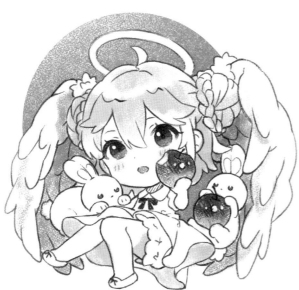

將天使翅膀畫成圓弧的形狀，可以納進圓形外框的尺
寸中。天使以外，有翅膀的物件都可以這麼做。

複數角色的3人版本。配置上藉
由3人的平衡，可以填滿圓形不
留縫隙。

以紙本描繪迷你角色

最後附贈紙本作畫的過程。以紙本作畫時，要讓線條柔和，並以輕柔的筆觸描繪是關鍵。以紙本描繪插畫的話，請務必參考看看。

使用工具

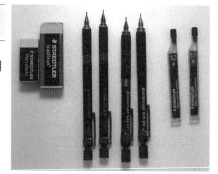

紙張是普通的影印紙。即使畫錯也可以換一張紙不斷重來，一開始先用影印紙或速寫本等來練習吧！
自動筆的話，很常使用設計用的0.5毫米或0.7毫米。
筆芯粗度選擇B，雖然比較濃，但比較容易展現柔軟的筆觸。

畫出身體的部分

在89頁介紹過的3種身體畫法。

挺直的身體

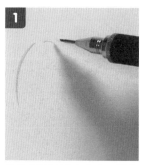

1 從胸部開始描畫曲線。最上方脖子部分稍微往橫向畫，以作為脖子的線稿。

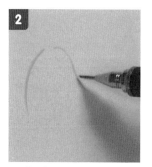

2 回到最上方，描繪背部的曲線。線條有點後彎的感覺。

3 畫好上半身後，再一次將筆移動到身體前側，畫出向下的曲線。

4 後背部分畫成稍微膨脹的弧線，連接到下半部分。

5 畫下身體的正中線。分成2次來畫比較容易畫出漂亮的線。

6 畫出橫向的腰際線。在較細的內凹處畫線。

7 因為沒有角度，所以畫水平線。

完成！

168

後彎的身體

描繪順序和畫挺直的身體步驟相同。首先從最上方開始畫胸部線條。

畫出脖子後，在後背畫線。後背上，先畫出一條筆直落下的線。

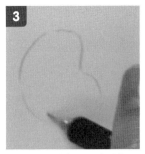

後彎的身體中，腰際的部分要確實向後彎曲。

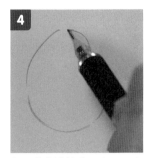

與下半身連接後，畫下正中線。

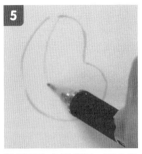

與挺直的身體相同，正中線是曲線。

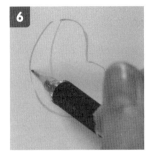

橫向的線是腰際線。後彎有角度的位置是標記。

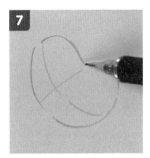

畫一條橫向的直線吧！

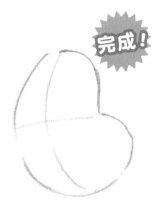

完成！

前彎的身體

同樣畫一條從最上方到胸部的線。

接著畫腹部的線。

從最上方畫背部的線。這裡畫成平緩的弧線。

屁股也要畫出圓潤感是關鍵。

正中線分2次來畫。畫得和凹陷的腹部線一樣。

從內凹的地方開始畫橫向的腰際線。

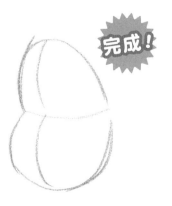

完成！

描繪未著裝的身體

學會畫身體後，再繼續畫臉部和手腳。
以臉部→身體→手腳的順序來畫。

半側臉（一般）×挺直的身體

首先畫出半側臉的
輪廓。畫好線稿後
再畫輪廓。

畫下直向和橫向的
輔助線。畫好身體
後再畫臉部細節，
因此在這步驟僅畫
到眼睛的位置。

測量頭部，拉出2.5頭
身的線稿。

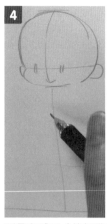

測量身體尺寸的標準
後，描繪身體。

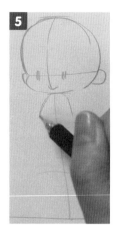

身體的描繪技巧和先
前解說的一樣。

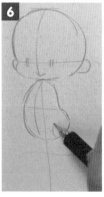

身體畫好了！

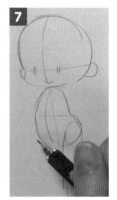

描繪雙腿。腿根的部
分在屁股的地方。畫
好橢圓形的腿根後描
繪腿部。

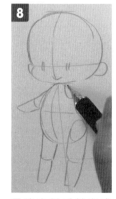

最後畫好手就完成
了。

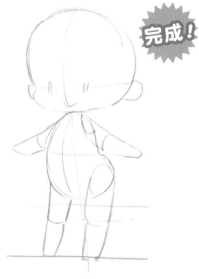

完成！

半側臉（一般）×後彎的身體

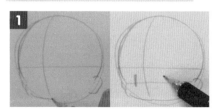

同樣從臉部開始描繪。在眼睛的位置畫下
線稿。

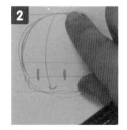

以手測量頭部的高
度。

畫下2.5頭身的線
稿。

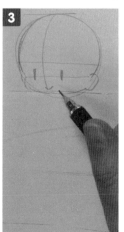

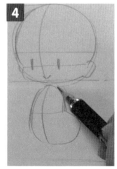

描繪身體。

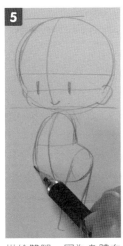
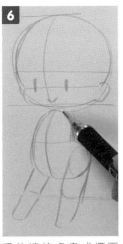
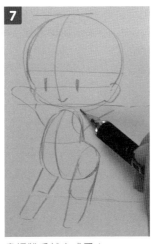
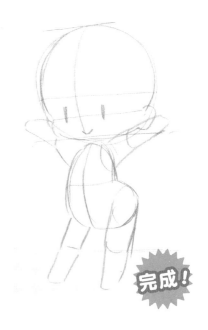

描繪雙腿。因為身體向上,大腿根部的位置也會稍稍提高。

手的連接處畫成橢圓狀。

畫好雙手就完成了!

完成!

半側臉(俯角)×前彎的身體

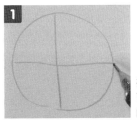

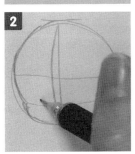

描繪臉部的過程與先前相同。首先從線稿的正圓開始畫。

這次是俯瞰視角,所以眼睛的位置要稍微降低。

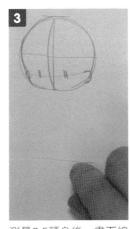

測量2.5頭身後,畫下線稿。

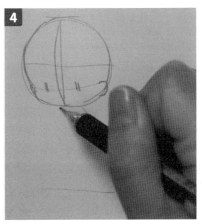

畫俯瞰的臉時,不大看得見脖子。注意此處,畫下連接的身體。

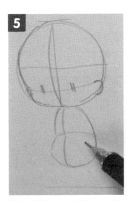

這次設計成坐姿。不過還是要畫腿根的線稿。

畫好膝蓋的線稿後再畫腳部。

畫好雙腳和手臂連接處的線稿後,再畫雙手。

完成!

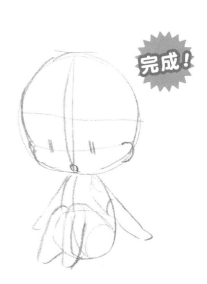

描繪全身角色

身體畫好之後，在身體上加入各個部位、衣服等細節，完成角色。依照順序描繪
練習，是進步的捷徑。

女生（半側臉（仰角）×後彎的身體）

畫好線稿的正圓後，再
畫臉部輪廓。

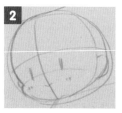

在眼睛的位置畫下線稿
後，測量2.5頭身。

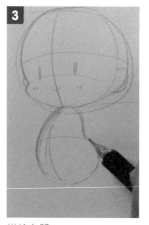

描繪身體。

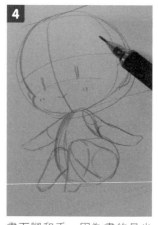

畫下腳和手。因為畫的是坐
姿，會有飄浮在測量好的地面
上的感覺。

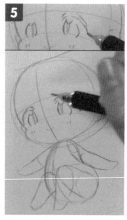

描繪眼睛。利用輔助線，
讓臉部變成仰望的角度。

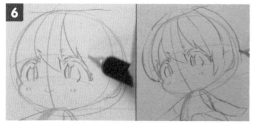

依照瀏海、側面頭髮的順序描繪頭髮。畫好大致
的走向，描繪頭髮時要將髮尾分開。

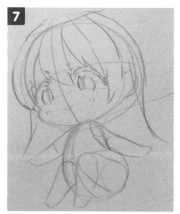

畫蝴蝶結時要將打結的部分放在正中線上。先畫好裙
子下襬線條的草稿線。袖子等的部分要蓋住手腳，稍
微露出內側是關鍵。

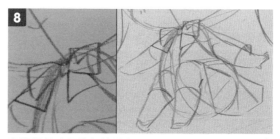

後方頭髮的面積很大，所以畫到一
半暫停。先將衣服畫好。

儘量將後面的頭髮畫
長。這是迷你角色才有
的充足髮量。

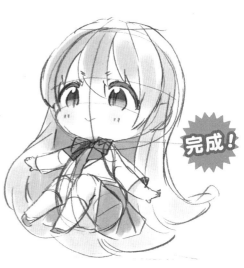

完成！

男生（半側臉（俯角）×挺直的身體）

1 和前例相同，要先畫出臉部。因為是俯瞰的視角，眼睛也要稍微畫低一點。

2 加強俯視的印象，畫好臉部五官。測量頭部的高度後，畫下2.5頭身的線稿。

3

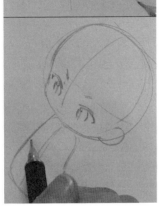

描繪身體。畫男生時，留意要畫成蒟蒻般的長方形。

4 與女生相較下，身體膨脹程度較低。將正中線和腰際線畫成平緩的弧線。

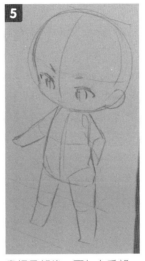

5 畫好足部後，再加上手部。

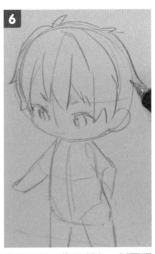

6 描繪頭髮。依照瀏海→側面頭髮→後面頭髮的順序描繪。後面的頭髮沿著輪廓線畫在頭部外圍。

7 描繪外套領子的線條。向正中線上方畫線的感覺。

8 外套合起來的位置不在正中線上。為了蓋住手，將袖子畫得更大一些。

9 在正中線上畫出釦子。因為是俯瞰視角，外套下襬也不是直線，而是要畫成弧線。

10 長褲幾乎和腳的線條相同。

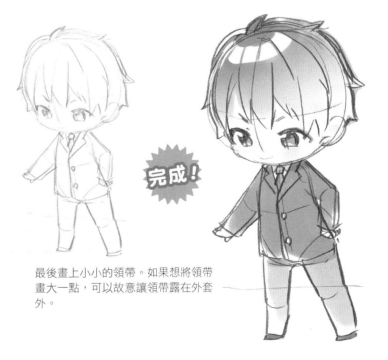

最後畫上小小的領帶。如果想將領帶畫大一點，可以故意讓領帶露在外套外。

完成！

173

後記

非常謝謝您看到最後！

看完有什麼感想呢？

本書從擬定企劃到開賣之間，花費了相當多的時間。開賣近在眼前，我終於放下心中的大石。走到這一步之前，發生了許多事。

說實話，因為第一冊收到好評，我開始有

「第二冊必須寫出比第一冊更厲害的內容……！」

「必須回應各位讀者的期待……！」

這樣奇怪的壓力，也在研究「可愛」的期間出現過儘管時間不斷流逝，靈感卻停滯不前的狀態。

最後能畫完這本書，也要歸功於提供我想法、認真盯我進度的編輯，等候多時的讀者，以及在這本書出版過程中提供協助的夥伴。非常感謝大家。

小巧的迷你角色，全力舞動的姿態非常可愛對吧！

在描繪中感到困惑時，請相信自己所認為的「可愛」。只要能畫出來，這個想法一定可以傳達給看圖的人。

這本書若能稍稍幫助大家畫出「可愛」的表現，是我的榮幸。

希望可愛的迷你角色可以出現在世界上更多更多的角落！

宮月もそこ

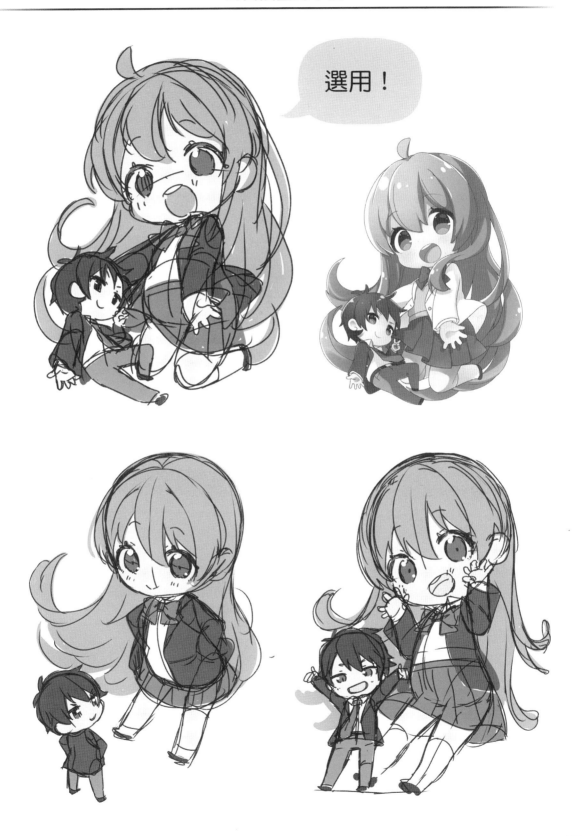

選用！

如何描繪
不同頭身比例的迷你角色
動作・姿勢篇

作　　者　宮月もそこ
翻　　譯　楊易安
發 行 人　陳偉祥
發　　行　北星圖書事業股份有限公司
地　　址　234 新北市永和區中正路 458 號 B1
電　　話　886-2-29229000
傳　　真　886-2-29229041
網　　址　www.nsbooks.com.tw
E - MAIL　nsbook@nsbooks.com.tw
劃撥帳戶　北星文化事業有限公司
劃撥帳號　50042987
製版印刷　皇甫彩藝印刷股份有限公司
出 版 日　2023 年 11 月
I S B N　978-626-7062-81-4
定　　價　380 元

如有缺頁或裝訂錯誤，請寄回更換

ミニキャラクターの描き分け　アクション・ポーズ編
©Mosoko Miyatsuki / HOBBY JAPAN

國家圖書館出版品預行編目(CIP)資料

如何描繪不同頭身比例的迷你角色 動作・姿勢篇 / 宮月
もそこ；楊易安翻譯. -- 新北市：北星圖書事業股份有限
公司, 2023.11
176 面；19.0×25.7公分
ISBN 978-626-7062-81-4（平裝）
1.CST: 插畫　2.CST: 繪畫技法
947.45　　　　　　　　　　　　　　112013403

官方網站

臉書粉絲專頁

LINE 官方帳號

蝦皮商城

作 者

宮月もそこ
於日本工學院專門學校學習漫畫、動畫、角色
設計。在美國出版萌系禮物書後，參與如網路
漫畫連載、遊戲角色設計、工具書插畫等多項
工作。主要的作品有四格漫畫『兄がライバ
ル！』、『激鬪！スマッシュビート』（萬代
南夢宮娛樂）、『戰う美少女キャラクターの
描き方』（誠文堂新光社）、『萌えキャラク
ターの描き分け 基本テクニック編』、『萌
えキャラクターの描き分け 性格・感情表現
編』（HOBBY JAPAN）、『如何描繪不同頭身
比例的迷你角色：溫馨可愛2.5／2／3頭身篇
（繁中版 北星出版）』等。
現於日本工學院專門學校擔任講師。

工作人員

● 顧問
　角丸つぶら
　中西素規
[スタッフ]
● 圖例作畫人員
　29
　日向晃平
　松本

● 編輯
　沖元友佳 [Hobby JAPAN]
　新里和朗 [Hobby JAPAN]

● 封面設計
　フネダスズ

● 內文設計・桌面排版
　甲斐麻里惠